我們迷上港劇

列當度、嘉安、許思庭、破風 合著

天空數位圖書出版

目錄 ▶ 列當度

目錄 ▶ 列當度

目錄 ▶ 嘉安

目錄 ▶ 嘉安

目錄 ▶ 許思庭

目錄 ▶ 許思庭

目錄 ▶ 破風

目錄 ▶ 破風

被低估了的
陳真電視劇
——《精武門》

文：列當度

在九十年代，ATV 也不乏好的電視作品。今天想和大家談一下 ATV 其中一套拍得非常好的功夫劇集——《精武門》。1995 年 8 月播出的《精武門》，由已故名導演陳木勝執導，加上天才編劇陳十三的劇本，主演則是武打名星甄子丹。這也是甄子丹與 ATV 合作的兩套劇集其中一套。演員陣容來自港台兩地，其中不少我認為是一時之選。

當時候甄子丹還沒有成為「宇宙最強」，星途甚至可說是在低潮之中，因此觀眾還可在電視上看到他的演出。甄身兼《精武門》武術指導，而且不少動作也是親自上陣，可謂賣力演出。整套劇集的動作場面十分真實，絕對是接近電影甚至超越電影的水平，看花絮得知亞視投資很大，花了很多心思。再加上現實中的南拳王梁日豪參與演出，功夫硬橋硬馬，讓觀眾看得十分過癮。除了甄子丹外，其他主演包括女主角萬綺雯、尹天照、劉志榮、高雄及來自台灣的林志豪。

電視劇的開頭「以無法為有法，以無限為有限」，呈現了李小龍的功夫哲學。劇中很多武術招式也都沿用了李小龍電影中的經典動作，甄子丹還刻意加入李小龍標誌的雙節棍作為陳真的兵器。整套劇可說是甄子丹向李小龍致敬之作。劇中其中兩個角色我覺得演得很好，高雄飾演仁者無敵的霍元甲，精武門創始人，也是本劇武術境界最高的角色。高雄演技一向精湛，在本劇中也成功演繹了一代宗師的風範，令人敬仰。而本劇的女主角武田由美則由當時青春無敵的萬綺雯演出，這角色簡直是為她度身定做一樣，其楚楚可憐、梨花帶雨的表情成功演活了心地善良同時對愛情堅貞的日本姑娘。萬綺雯在此劇中嶄露頭角，此後不久更在《我和殭屍有個約會》爆紅，成為 ATV 台柱花旦。

非一般的楚留香——
《楚留香之蝙蝠傳奇》

文：列當度

　　《楚留香之蝙蝠傳奇》是 TVB 在 1984 年播出武俠電視劇，故事改編自古龍所著的武俠小說《楚留香新傳之借屍還魂》和《楚留香新傳之蝙蝠傳奇》，全劇共 40 集，監製為著名武俠片製作人蕭笙，而編導則是之後成為名導演的杜琪峰。

　　說起《楚留香》的電視劇系列，大家當然會第一時間想起鄭少秋。不過今次和大家談的這套楚留香劇集並不是鄭少秋來演，而是由高大英俊，人稱三哥的苗僑偉擔任男主角。因當時秋官前往台灣參演楚留香，無線才不得已從新人中挑選楚留香的飾演者。苗在處理角色上，仍有板有眼。誠然，秋官風流倜儻的形象，的確演活了楚留香這個角色。因為鄭少秋所演的楚留香太受歡迎，觀眾有了先入為主的觀念。但我覺得苗所演的楚留香有其新鮮感，無論扮相、風流瀟灑、飄逸都不輸於鄭少秋。加上配搭上當時得令的女主角翁美玲，讓人看來仍是賞心悅目的。如果苗是數年後才演楚留香，增加了人生閱歷，相信出來效果會更加好。

　　《楚留香之蝙蝠傳奇》劇本寫得很好，而且有一眾實力派演員如關海山、吳孟達、任達華及惠天賜助陣。使這部電視劇成為武俠經典之一。

　　另外一提的是此劇女主角翁美玲在此劇播映結束四個月後自殺身亡，而此劇的原著小說作者古龍亦在此劇播映結束八個月後因肝硬化身亡，可說是讓人相當遺憾，也讓苗翁的搭檔成為絕響。

破格的故事，
破格的主題曲——
《飛越十八層》

文：列當度

「對抗命運 但我永不怕捱 過去現在 難題迎刃解 人生的彩筆蘸上悲歡愛恨 描畫世上百千態」

聽到這段歌詞，相信不少七十後觀眾都知道是無線劇集《飛越十八層》的主題曲《難為正邪定分界》。這首膾炙人口的歌曲出自名填詞家鄭國江先生。有評論家甚至認為此曲本身的創造性、娛樂性甚至戲劇性都不下於整套電視劇，以當時來說絕對是前衛的破格作品。

好了，說回劇集，本身的故事也甚破格：意外橫死的黃秋發（苗僑偉 飾），為了還陽答應替魔鬼（馮淬帆 飾）收買靈魂，魔鬼將秋發的靈魂寄身於富商商振宇（苗僑偉分飾）身上。秋發初接觸上流社會，盡享榮華富貴，不禁大喜。化身為振宇的秋發對摯友林天光（廖啟智飾）照顧有加，天光大惑不解，後來兩人終相認。秋發生前視女星張樂雯（戚美珍飾）為心中女神，現藉振宇的身分向她展開熱烈追求。另一方面，秋發漸發覺生命中最重要的不是金錢，而是人與人之間的珍貴感情。就在此時，魔鬼苦苦相逼，要脅發盡快收其好友們的靈魂，否則將他打回原形。秋發於心不忍，遂跟魔鬼下賭注……

這部電視劇也是編劇韋家輝在無線初試啼聲的作品。此劇也是苗僑偉的早期代表作，讓不少人留下深刻印象。苗僑偉和戚美珍在劇中初相識，後來更成為夫妻，成為一時佳話。不過論到搶鏡程度，飾演魔鬼的馮淬帆豪不遜色。而他在劇中還有一句經典口頭禪：就是「祖祖你呀！」根據劇中角色所言，這是一句粗口（台灣「髒話」的意思）！當然，電視劇不可能出現粗口，所以就用了這個口頭禪作替代。

史詩式背景下之恩怨情仇——《還看今朝》

文：列當度

　　印象中，香港的影視作品以中國文化大革命為題材的並不多，好看的更是寥寥可數。ATV 在 1990 年所製作的《還看今朝》是香港亞洲電視製作的一部史詩式電視劇，由韋家輝監製，時代背景為中國文化大革命時期至 1986 年，故事內容涉及文革和 1976 年四五天安門事件等中國政治敏感題材。故事主軸為一對好友宋邦（黃日華飾）和江書海（吳啟華飾）之間的恩怨情仇，因故事與 TVB 劇集《義不容情》相近而被稱為「亞視版《義不容情》」。此劇是筆者認為少數可堪玩味的文革劇集作品。在 ATV 播出時，《還看今朝》收視曾高達 25 點。這樣的高收視，在當時來說可算是十分難得，也證明此劇的質素十分高。

　　《還看今朝》台前幕後陣容鼎盛，是監製韋家輝、司徒錦源、阮少娜，演員任達華、黃日華、吳啟華等轉投 ATV 的第一部電視劇。韋家輝從 TVB 過檔 ATV 後，選擇了這樣一個敏感題材，可謂十分大膽。前半部寫實地還原了十年文革時期下的恐怖，描寫政治黑暗勢力殘害社會的狀況，顯然是對八十年代政治思潮對香港前途的諷喻。後半部是熟悉的《義不容情》式兄弟反目，雖然脫離不了煽情的通俗劇情，但安排上依舊扣人心弦。對角色的極端刻畫也有幾分《大時代》的雛形，黃日華演繹起這種頭腦高度運轉的癲狂型角色也有幾分《馬場大亨》李大有的感覺，最後的悲劇結局也開啟了韋家輝「生命無常」的宿命觀點。

　　最後，值得一提的是由羅文主唱的主題曲《還看今朝》，曲詞俱佳，推出後大受歡迎。1990 年 12 月 18 日，乘著電視劇熱潮，羅文更於文化中心音樂廳舉行八場《今朝經典還看羅文演唱會》。

貫串緣分與命運
——《義不容情》

文：列當度

　　若有「最佳十大港劇」的選舉，筆者相信《義不容情》一定是名列前茅。《義不容情》由黃日華、溫兆倫、劉嘉玲、周海媚主演。該劇於 1989 年在無線電視台首播。

　　《義不容情》由韋家輝監製，本劇可算是他一舉成名之作。故事中傾注了韋家輝自己的童年記憶，比如那段沒錢封紅包不敢開門的橋段。

　　此劇是 1980 年代末最經典時裝劇。播出後隨即引起香港、新加坡與馬來西亞觀眾的廣大迴響，當時在香港平均收視 47 點、最高收視 68 點。用現今標準來看，這樣高收視更是不可思議。該劇甚至位列新加坡媒體評選的二十世紀百部華語經典電視劇集第三位。

　　很多人都會覺得主角丁有健（黃日華 飾）是好人，但很慘，丁有康（溫兆倫 飾）是壞人，殺死雲姨又推女友下火車，十惡不赦。但細味故事的發展，觀眾會覺得丁有健的性格往往是促成悲劇的開始：像他縱容弟弟、以及對李華（周海媚 飾）的愛毫不灑脫，是推他們走向絕路的的主因。常聽人說清官有時候比貪官更可怕，道理相同。這也是一脈相承了韋家輝的「宿命論」。所謂「菩薩畏因，凡人畏果」，凡人往往是惡果出現後，才懂害怕。韋家輝早年接受訪問時說過，這套劇想說的是「一個人得不到他想得到的，想擁有的卻全皆失去」。黃日華飾演的丁有健，父母、養母、妻子、兒子也全都死了。許多人可能說了最後現身的美腿女人應該是倪楚君，其實不是的，她是丁有康的妹妹陳少玲，並留下一句：君已死，請忘記。當年《義不容情》的宣傳口號是「貫串緣分與命運——《義不容情》」，實在一語中的。

生命的變幻
誰可以掌握——
《EU 超時任務》

文：列當度

列當度

　　《EU 超時任務》為 TVB 在 2016 年所製作的穿越時空警匪電視劇，監製為林志華。由王浩信、朱千雪、袁偉豪、單立文領銜主演。內容講述女警長凌晨風（朱千雪飾）無意間發現了穿越時空，回到三日前的方法，為了查案、救人，她一次又一次的回到四月一日。因為「蝴蝶效應」，每一次穿越，又多了幾件她不能掌握的事，在一次的穿越中，被錦發圍村長綽號渠頭的關鼎名（王浩信飾）發現這個穿越能力，他們倆共同穿越，只為挽回無法挽回的悲劇。

　　《EU 超時任務》起初看的時候比較沉悶，尤其是前面四集。不過之後卻劇情高潮迭起，和前面的沉悶完全是另一個世界。本劇集最特別的地方是 22 集的劇情其實是全部都在 4 月 1 日到 3 日這三天之內發生。編劇的技巧紮實，可以把十次穿越的劇情寫得有點像卻又完全不一樣；每次都是相同的人物，但每一次的事情卻有些許的不同。而且故事舖排得有條不紊，並不會有混亂的感覺。

　　「憑著穿越奇蹟，我以為我可以掌握一切，但生命的變幻，又有誰可以掌握得到？」

　　以上這段是女主角凌晨風每一集的開場白，基本上概括了整個劇情的大意。以一個穿越的劇情來說，我覺得《EU 超時任務》成功把穿越帶來的影響表現出來，令人深省。人生總會發生很多事情，要來的始終都會來，是福是禍躲不過。最後，阿風和渠頭的戀情雖然來得有點突然，但他們的結局所帶給觀眾的感動，真的會衝擊到觀眾的內心深處，十分感人！

同人不同命——
《難兄難弟》

文：列當度

列當度

　　《難兄難弟》是 TVB 在 1997 年拍攝製作的懷舊喜劇，主演有羅嘉良、吳鎮宇、宣萱及張可頤，監製為鍾澍佳。此劇惡搞了不少電影和無綫電視劇經典場面，播影時大受歡迎，全劇平均收視 34 點，約 198.9 萬人次收看。大結局平均收視更達 39 點，刷新了當時的收視紀錄。

　　故事是講述兩兄弟謝源（吳鎮宇　飾）和李奇（羅嘉良　飾）同時進入娛樂圈，但際遇卻大相逕庭；謝源雖沒有唱歌和演戲天分，但很快就當上了男主角。不久，李奇憑《情花開》一曲紅了。二人分別和羅氏的當家花旦程寶珠（張可頤　飾）和邵芳芳（宣萱　飾）拍拖。但好景不常，李奇被人揭發其父是囚犯，更被人欺騙拍了色情片，令其演藝事業一落千丈，李奇更從此人間蒸發……

　　喜劇的核心就是悲劇，研究喜劇的大師們基本贊同這個觀點，只有把悲劇融入到喜劇創作中，才能真正達到喜劇娛樂的效果。此劇也不例外，甚至你可把它當悲劇來看，尤其是那個讓人永遠心痛的李奇，他絕對是整部劇中讓你流淚、嘆息最多的角色。看到他，你真會覺得命運從來都是殘酷的。同人不同命，努力付出並不一定有相同的收獲！羅嘉良能憑借李奇一角奪得視帝，絕對是實至名歸。

　　劇中不少歌曲是改編或重唱當年紅極一時的歌曲或改編當時的流行歌曲，如改編自《唐山大兄》的《奇哥》，改編自《榴槤飄香》的《蝶兒雙雙》等等。電視台更為劇集推出原聲大碟，反應不俗。由於本劇大受歡迎，其後還開拍了電影版《精裝難兄難弟》。

因果循環——
《夜琉璃》

文：列當度

列當度

　　靈異片種擁有一班基本的捧場客，而一般拍攝成本不高，因此效益不低。曾幾何時，香港每年製作大量恐怖靈異片，膾炙人口的作品多不勝數。靈異片甚至可說是港產片的重要支柱之一，可惜於近年無論在電影或電視台的佳作不多。因為大陸不批准靈異片上映，所以基本上合拍片不會採用靈異題材。

　　筆者一向都喜愛電視台單元式的靈異片，因為每集都是一個獨立故事，所花時間又不多。不過要在短短一集中做到起承轉合去說一個完整的故事，十分考編導的功力。說起奇幻恐怖單元劇，不得不提 TVB 在七、八十年代製作的《幻海奇情》系列，今次為大家介紹的是比較冷門的《夜琉璃》系列，由 ATV 在八十年代製作。每個故事長 15 分鐘或 30 分鐘，總數超過幾百集，算是亞視經典之一。《夜琉璃》搜羅都市傳說中怪異離奇事件，每一集可說是用心打造，當中大部分主題是關於因果循環的道理，其中比較出色的有恐怖嚇人的《夜車》、超時空科幻的《尋夢》、撲朔迷離的《良心》、黑色幽默的《移民》和出人意表的《祭神》等。另一值得重看的原因是在劇中，你可以發現一些當時剛剛出道，後來成為當紅藝人的演員，如《我和殭屍有個約會》後大紅的尹天照、後來成為脫星的葉玉卿、現在還十分活躍於影壇的黑仔姜皓文等等。

經典造就明星藝人
——《西遊記》

文：列當度

列當度

　　相信年過 30 歲的讀者都一定會還記得這些金句：「我係花果山水濂洞美猴王齊天大聖孫悟空。」和「YO！取西經！使乜驚啊！」。這些正正就是張衛健於 1996 年出演 TVB 電視劇《西遊記》中，飾演孫悟空講的金句。雖然相隔 25 年，至今仍為人津津樂道。亦因為《西遊記》的空前成功，使張衛健當時人氣急升，孫悟空一角將其推向演藝事業最高峰。

　　《西遊記》是 TVB 的 29 周年台慶劇，1996 年 11 月 18 日首播。《西遊記》可說是無綫電視於九十年代晚期最成功的作品之一，此劇首播時創下高達 44 點的收視紀錄，為 1996 年「全年十大香港電視影集」之中排名首位。據說《西遊記》為無綫創下廣告費及版權費四億港元的進帳。《西遊記》大受歡迎，當然亦使劇中的演員受到觀眾所喜愛，當中三大配角包括唐僧江華、沙僧麥長青以及豬八戒黎耀祥都大受歡迎，身價亦水漲船高。此系列亦為黎耀祥的成名作品。

　　TVB 在《西遊記》播出大受歡迎後，馬上籌備拍續集。當時，張衛健已屬一線男星，便希望加薪。但 TVB 並沒有賣帳，反而負責的高層人員回敬張一句：「不要以為你演了猴子你就了不起，你要是臉上不黐毛，你是不值錢的！」這件事亦由張親口證實。因此張續約不成，毅然出走往內地及台灣發展。TVB 於是換角，用當時的新人陳浩民出演孫悟空，開拍續集。不少觀眾對「孫悟空」一角換角後感到不滿，而《西遊記》續集收視及口碑也不像前輯般火爆。

武俠劇中之
前無古人後無來者
——《天龍八部》

文：列當度

列當度

　　《天龍八部》是 TVB 在 1997 年根據金庸所著的武俠小說《天龍八部》改編而拍的古裝武俠劇集。監製為李添勝，由黃日華、陳浩民、樊少皇及李若彤領銜主演。雖然 97 年版本的《天龍八部》當年在香港播出後反應一般，但該劇引進內地後，在內地掀起收視熱潮。多年後，更被不少觀眾認為此劇是唯一一部無線在九十年代金庸小說能夠勝過八十年代的版本。

　　1997 年版的《天龍八部》距今不經不覺已有 24 年了，這部電視劇真可謂是武俠劇中的經典，可以說至今都仍然讓人難以忘懷，無論是劇情還是演員！黃日華演繹的蕭峰，那是英雄之大者，沒有老套的說教，有的只是表情和動作上的描寫，讓人能夠體會到這個英雄的悲與苦，或者說是無奈。難怪有人說黃日華之後再無蕭峰。陳浩民飾演的段譽可謂最為接近金庸先生筆下的段譽，看陳浩民演繹的段譽會讓人很享受；樊少皇飾演的虛竹，一臉純真慈悲相，濃眉大眼，完美詮釋了這個身懷絕技，但卻十分戇直的人物。李若彤扮演的王語嫣仙氣十足，一顰一笑都引人入勝，很符合原著的角色。

　　本劇應該是金庸武俠劇中最具影響力的了，同時，它也代表著港產武俠劇的一個巔峰。即便事隔多年，依然是經久不衰，令後來者無法望其項背。最後值得一提的是此劇的主題曲《難念的經》，由著名填詞人林夕所寫。林篤信佛，佛教中說的幾種痛苦，曰：怨憎會、愛別離、求不得、五陰熾盛——這些痛苦是《天龍八部》想表達的主旨。在此基礎上，林夕創作了主題曲《難念的經》，由周華健作曲並演唱，時至今天仍然是經典中的經典。

沒有預設的反派
——《絕代商驕》

文：列當度

　　《絕代商驕》是 TVB 在 2008 年播出的時裝喜劇劇集，由黃子華及佘詩曼領銜主演，並由李綺虹、許紹雄、謝天華、陳國邦及曹敏莉聯合演出。黃子華一向是 TVB 的福將，他參與的電視劇集往往都獲得十分好的收視率。他和鄭裕玲在 2000 年的《男親女愛》當年曾錄得 50 點的超高收視率。

　　劇情主要講述，自細很有商業頭腦的麥提爽（黃子華飾）憑努力於美國史丹福完成 MBA 課程，畢業後主動向管理公司主席何問天（張國強 飾）自薦成為合夥人，兩人亦師亦友，麥提爽更成為美國商界叱吒風雲的狙擊手。麥提爽為公司利益及發展，決定全盤收購問天公司，可惜問天大受打擊，醉酒駕駛跌入海中。爽為此而感到內疚不已，並決心回港照顧問天妻子佘慕蓮（李綺虹 飾）。在港期間，爽遇上欠債收數妹林淼淼（佘詩曼 飾），兩人成為鬥氣冤家……

　　《絕代商驕》開播即獲 31 點高收視率，最高達到 34 點。《絕代商驕》收視率不俗，除因黃子華「棟篤笑」功夫了得之外，當然也少不了無線當家花旦佘詩曼轉型搞笑的出色演繹。而該劇播出之前，黃子華的棟篤笑功力，以及黃子華和緋聞多多的佘詩曼的「麥提爽三水妹之戀」是最大賣點。

　　這部劇用輕鬆幽默的方式來介紹一些管理學經濟學定律，讓人忍俊不住。同時這樣的題材在電視劇上也是少有的，所以十分有新鮮感。站在創作者的角度上，沒有預設反派，這是本部戲的一個亮點。回想 TVB 的很多劇集，為

了討好師奶口味，總有一個壞女人，第三者，設置了種種
陰謀，種種誤會，最後當然是大團圓結局。最後，不得不
讚劇中的精彩對白，據說黃子華有分參與對白創作。另外
男女主角的演技也很好。本劇作為管理理論的入門教材相
信也不錯。

預言書神劇
——《創世紀》

文：列當度

列當度

　　九十年代 TVB 製作了不少影響深遠的「神劇」。這次為大家介紹的也是「神劇」之一的《創世紀》。《創世紀》由當時得令的演員：羅嘉良、郭晉安、陳錦鴻及郭可盈等主演，在 1999 年 10 月播出第一輯。當年 TVB 出動了全台精英拍了這部劇，所有的演員幾乎都是賣力表演。可以說，大部分劇中的演員們之後再也遇不到比這更好的角色。

　　在經歷過人生閱歷之後，筆者從這一部創業的劇集內收獲良多。三位主角其實是代表人性中的三個方面，光明，黑暗與灰色；是感性認知裡的三個面：智慧，陰險與平庸。三個主角唯獨沒有變的是馬志強（郭晉安 飾），他是善良與光明。但在這樣殘酷的世界，注定毫無用處。唯獨剩下了友誼來聯結光明與黑暗。要聯結的兩個人，一個是葉榮添（羅嘉良 飾），一個是許文彪（陳錦鴻 飾），他們就好像是照鏡子，他們的出身與成長都極其的類似。一個從鏡子里看到一個光明的自己——葉榮添，一個從鏡子里看到一個黑暗的自己——許文彪。最終，他們最後的決鬥，只不過是更加地看清楚自己，更加地了解自己。

　　22 年後的今天，仍有不少觀眾對許文彪（陳錦鴻 飾）劇中聲嘶力竭，吼出的一段對白仍然是印象深刻：「我試過安分守己，日搏夜搏，賺個一萬幾千，但出面班人，佢哋只係攞少少錢出嚟，攞少少時間，炒起個樓市，就不停賺大錢，咁叫公平咩？你問下出邊任何一個人，佢哋只係想要一間好普通好普通嘅樓。」神劇之所以謂神劇，皆因該劇仿如預言書。22 年過去，劇中的樓市瘋癲，人人飽受高房價之苦，竟然一一應驗，更道出了無數無殼蝸牛的苦況。

創意穿越古裝與科幻
——《尋秦記》

文：列當度

　　《尋秦記》是黃易同名小說改編的古裝科幻穿越電視劇，由 TVB 拍攝製作。全劇共 40 集，在 2001 年播出，由古天樂、江華、林峯、宣萱、郭羨妮及滕麗名領銜主演。

　　故事講述香港警務處要員保護組（G4）警員項少龍（古天樂 飾），在一次時光機器的科學實驗裡，被送回到戰國時期。在戰國時期的環境，項少龍憑其特種部隊之專業所長，及二十一世紀的知識，頻頻化險為夷。項少龍從趙國逃到秦國，並且在無意中將原本在趙國被軟禁的失寵公子趙盤（林峯 飾）代替已經死了的秦國王子嬴政……

　　《尋秦記》不僅成功翻拍了黃易先生的經典，捧紅了膚色轉為古銅色的古天樂，扶持新一代小生林峰上位。這劇更還成為「穿越」系列的鼻祖。意義不可謂不大。

　　這在現在看來已司空見慣甚至落入俗套的橋段，但是在當時，黃易創造性的思維還是具有超前性的。古天樂的演出，讓項少龍是萬人迷變得極其合理，也將項少龍各個時期的情緒都表現得很好，將演員和角色融為一體。更加奠定了古天樂在觀眾中的超級好感和地位。林峰當時作為一個新人，他嬴政一角的演出，絲毫看不出生澀，反而表現得恰到好處，駕馭得游刃有餘，讓人叫好。扮演女主角廷芳的宣萱把一個愛恨痴纏的秦代女子演繹得恰到好處。劇中的配角也幾乎人人精彩、人人出色。該劇方方面面都做得很好，可稱為經典。

　　相隔 20 年後，已成為電影公司老闆的古天樂宣布《尋秦記》以電影版回歸。原班人馬古天樂、林峯、宣萱、郭羨妮等人悉數回歸！不知大家有沒有興趣進場支持一下？

不恐怖的懸疑愛情劇
——《大鬧廣昌隆》

文：列當度

　　《大鬧廣昌隆》於 1997 年 8 月在香港首播。此劇以平均 36 點，最高 45 點而成為 1997 年無綫劇集收視冠軍。《大》由周海媚、林家棟、郭少芸、陳啟泰等人主演，講人鬼戀的故事劇情。周海媚憑藉此劇人氣再度上升，林家棟則成功躋身一線演員行列。

　　此劇是有關人鬼戀的劇集。該劇主要講述由林家棟飾演的許大廣與由周海媚飾演小芙蓉的故事。許大廣是一名在廣昌隆當苦力的普通職員，因長相與廣昌隆死去的三老闆陸運廣相似而被二老闆關照。許大廣在機緣巧合下拾得一紙傘，更發現一隻女鬼長年寄居於紙傘內。女鬼小芙蓉心地善良，長年寄住傘內只為找回失散多年的三哥，其丈夫陸運廣。小芙蓉利用電台講鬼故企圖尋回三哥，但卻並不成功，卻遇上好心人車達夫……

　　《大鬧廣昌隆》中周海媚飾演的小芙蓉，作為劇中的「女鬼」，造型不但不恐怖，還十分受人喜愛。雖然講述恐怖懸疑的愛情劇很多，但是「小芙蓉」一角卻把女鬼演繹的如此清新、如此可愛的作品不多。個人甚至認為可媲美《倩女幽魂》中的小倩王祖賢，當然，兩人「美」的風格不一樣。周海媚將一個苦苦等候，伺機找尋失散情人的痴情形象演繹得感人至深。她的一顰一笑，眼眸中飽含著的深情，讓人看得十分動容。這劇可算是周海媚的作品裡給我印象最深的一部。而她穿旗袍的樣子，也實在是太驚豔了。

　　除了題材吸引之外，當時由梅艷芳主唱的主題曲《抱緊眼前人》亦加持了不少分數。

舊農村社會的寫照
——《情濃大地》

文：列當度

　　《情濃大地》是 TVB 在 1995 年播出，是少有以農村為題材的電視劇。故事主要講述童養媳亞彩在封建制度的農村社會裡，坎坷一生的命運，相愛卻不能愛，好景卻不常在。主要演員有羅嘉良、張兆輝和周海媚等。

　　劉亞彩（周海媚 飾）自幼便被賣給大地主關學儒（關海山 飾）四子為童養媳。她受盡欺凌，唯一慶幸的是，遇上了關家的次子天蔭（張兆輝 飾）。兩人彼此之間雖情投意合，奈何鴛鴦美夢難圓。後來，學儒四子不幸夭折，天蔭母親為拆散天蔭及阿彩，迫逼亞彩和方樹根（羅嘉良 飾）結成夫婦。後來樹根卻被關家長子天福（艾威 飾）所迫害，被迫充軍，留下彩在鄉間。之後，彩以堅毅不屈的精神在家鄉默默耕耘，等候樹根歸來。彩守候半生，可當樹根再次出現時，彼此竟成了陌路人……

　　樹根因為戰爭而失去記憶，相見而無法相認對於亞彩來說是非常痛苦的一件事。亞彩和村民回憶敘述往日，劇情也由此開始。看了此劇使我瞭解農民的辛勞，並非一般民眾可以瞭解的。農民是靠天吃飯，一場豪大雨、旱災等天災，就可以使農民辛苦栽種化為烏有。另外劇中的童養媳、還有對不貞的女人浸豬籠，以及從小就要裹小腳。知識文化的不普及導致這種風俗文化，村民的無知和人云亦云也是造成的原因之一。樹根和亞彩並不是一開始就相戀的戀人，而是由村裡最有聲望的關家主人關學儒作主把亞彩下嫁於貧農方樹根。我喜歡亞彩和樹根在一起，雖然他們生活歷經種種磨難和阻撓，但並不失意和氣餒，反而以堅定的信心和勇氣去面對人生。這是一個非常好、非常正確的態度。說到結局我還滿喜歡的，亞彩和樹根及他們的失散多年的兒子終於能夠團聚，而且樹根最終都能夠憶起以往和亞彩相處的點點滴滴，讓人感動！

令人充滿幻想——
《IQ 成熟時》

文：嘉安

嘉安

一部令人難忘的青春喜劇《IQ 成熟時》，首播時雖然有收看，但印象只停留在女校男生這令人充滿幻想的角度。雖然那時年紀還小，對於男女感情還不太知道，但是對於女校男生，還是有些憧憬。

故事是有三位男生，報讀了一間女校的高中課程，其中一位男生退學，只剩兩位男生。當以為男生會成為寶之際，原來，女生們會合力惡整這些男生，幾經艱辛他們終於融入了女生的世界。

青春少年，當然少不了愛情的故事，男同學與女同學之間的戀情、三角戀愛，與補習老師的愛、甚至乎發生了男學生喜歡上女老師的師生戀，情愛本來就是一個複雜的故事，劇中一次過送上。

除了學生的各種故事外，校方與學生的鬥爭是另一條線，因為學生常與學校方面衝突，學校亦千方百計的分化學生們，令她們不能團結起來，這些鬥爭同樣是這故事中的笑點。

既然是學校的故事，最後還是離不開讀書這環節，最後，劇集中有交待各人的發展，除了進大學之外，都有不少人有不同的遭遇。印象最深刻的，有一位愛讀書的學生，整天把自己埋在書堆裡，結果因為壓力太大，令自己神經錯亂，最後進了精神病醫院，或者對她來說，可能是一種解脫。

青春，是每一個人都會經歷的過程，劇集中未必一定會遇到的故事，但總會有些地方似曾相識，這部青春學生劇的可貴之處便在此。

招式創新的
《天蠶變》

文：嘉安

嘉安

曾幾何時：「獨自在山坡，高處未算高，命運在冷笑，暗示前無路。」這首天蠶變主題曲唱到街知巷聞，足證這部劇集的受歡迎程度，今日可能無法想像。

四十年過去，今天再重溫，劇情還算可以，不過，據聞當年這部武俠劇集有不少創新的武打招式，相比起近年的像超人一般的飛來飛去，的確比較好看，至少相對地比較真實。

故事內容則比較黑暗，總讓人透不過氣的。所謂黑暗就是一些感覺，像主角雲飛揚所在的武當，在青松統領下總覺日落西山一般，暮氣沉沉的。而大反派無敵門，即使他們口號：「如日方中」，但整個門派都陰陰暗暗，了無生氣。其他的門派就更糟，如峨嵋派破破落落的，消遙派也是散沙一般。後來闖來一原的玄陰教，二宮主出場不久就被殺死，只剩玄陰公主。

其實這樣的結構或許是當年收視高的原因之一（我不知道），或許是不一樣的編排。一般的武俠劇，各門派都是人才輩出，與其他劇集不同，或許觀眾是有新鮮感。

而劇集最令人難忘的，是男主角突然更換，由原來的徐少強改為顧冠忠，故事亦將練成天蠶神功後會變臉而作出合理化，現在回顧卻沒有太大的問題，亦佩服當年編劇的應變之快，把難題解決。

武俠劇少不了愛情故事，主角雲飛揚錯愛同父異母的妹妹獨孤鳳後，卻沒有接受傅香君的愛，似乎已看破紅塵。還有離奇的是，傅玉書的愛人倫婉兒在失蹤後就徹底失蹤了，沒有交代她的去向，這算是一大敗筆。

整體而言，四十年後重溫此劇集，除了某部分拖得有點長之外，基本上都算是精彩的電視劇。

熱鬧非常的
《射鵰英雄傳》

文：嘉安

嘉安

　　金庸小說有那麼多本，我最喜歡看的就是《射鵰英雄傳》，喜歡這故事因為它的熱鬧。人物眾多之餘，每一位都很重要。而談到港劇，過去多年曾經出現過很多版本，印象中深刻的，必定是由黃日華與翁美玲主演的三輯《鐵血丹心》、《東邪西毒》及《華山論劍》劇集，至今還會偶爾重看一下，實在回味無窮。

　　劇集內容與原著比較，有不少地方都有改編了，不過最重要還是改得是否精彩。劇集的緊湊性做得很好，讓觀眾會一直想追看下去。選角亦都非常好，每一個角色都表現得活靈活現。四位男女主角，黃日華（飾演郭靖）、翁美玲（飾演黃蓉）、苗僑偉（飾演）楊康及楊盼盼（飾演穆念慈）根本就像為角色度身訂造之外，其他角色如：東邪西毒南帝北丐，丘處機、周伯通、江南七怪、楊鐵心、包惜弱等等，每一個人物都真的如小說一樣，實在佩服當年選角的製作人員。

　　劇集中保留原著的熱鬧，除了主角及以上提到的人物外，還少了不了成吉思汗、金國王子完顏洪烈，當中部靖協助蒙古西征，改編成攻打金國，不減其精彩度。此外，還將陸家莊的愛情故事放大了，也找來惠天賜及陳秀珠演出，使劇集更加好看。

　　愛情、親情、再加上國仇家恨，讓這故事能多元發展。郭靖這個主角從小就固執、長大後變成了大俠，所以說傳統的思維，都會有它的優點及缺點。

節奏明快的
《上海風雲》

文：嘉安

嘉安

　　《上海風雲》是香港亞洲電視（亞視）於八十年代末的作品，由鄭少秋主演，搭配多位亞視的男女演員，可謂陣容鼎盛，劇集分兩輯，分別是《上海風雲之爭雄歲月》及《上海風雲之危城歲月》。由鄭少秋飾演的馬嘯天，講述他年少時在無錫是富家公子，如何被害到家破人亡，流落上海。之後如何在上海努力往上爬，最終成為上海首富。

　　由窮人變富人的故事，類似的劇集非常多，不過，很多劇集都是很長的故事，因為畢竟是談一個人的一生。而這套《上海風雲》兩輯加起來才三十集，所以，節奏非常快。《爭雄歲月》主要講述馬嘯天流落上海後，與好友們一起奮鬥，大起大落之後，最終奠定了富豪的地位。而《危城歲月》，講述馬嘯天的四個兒子長大後，各人的發展，及他中年以後遇到的各種黑幫、商業與政治危機，最終當然是排除萬難，還是上海的首富。

　　故事當中不乏愛情故事，年輕時圍繞著馬嘯天的三個女人（朱慧珊、葉玉卿及潘銑怡 飾），中年以後加上一位年輕妹妹（張敏 飾）的故事，這幾位女性除了與馬嘯天的愛情外，還有意想不到的復仇劇情在內。

　　除了愛情，也有友情的描述，馬嘯天與大導演嚴浩及韓義生的友情，亦都令人動容。不過，在一個爭權奪利的社會，爾虞我詐，即使最終成功了，錢有很多，但可能什麼都沒有了，就像馬嘯天在結局中的一句話：「如果你失去所愛，就算你得到整個上海又如何？」

愛情為主線的
《神鵰俠侶》

文：嘉安

　　《神鵰俠侶》是香港 TVB 在《射鵰英雄傳》播出後一年啟播。由劉德華飾演楊過，陳玉蓮飾演小龍女。大部分主要人物都沿用《射鵰英雄傳》的演員，使觀眾更加有親切感。這故事本來熱鬧程度不輸《射鵰英雄傳》。不過，因為劇情發展主線都放在楊過身上，其他的人物反而都沒有太突出，而且，一些「前人」亦都陸續去世，使得感覺上，就比較冷清了。

　　《神鵰俠侶》的人物，除了《射鵰英雄傳》的部分角色之外，還回顧了中神通王重陽及林朝英的故事，還有與楊過一起的新一代，如：郭芙、李莫愁、霍都、耶律齊等角色。

　　因為故事都則重在楊過的愛情故事，一眾女角都迷戀上楊過，由郭芙開始，之後的小龍女、程英、陸無雙、完顏萍、公孫綠萼及郭襄，只要認識楊過的女生，都會不自覺地愛上楊過。即使是出家人的洪凌波，也都對楊過另眼相看，足見楊過的超凡魅力。

　　楊過的愛情故事外，還搭配其他人物的情史，無論最終是悲是喜，都在襯托出楊過與小龍女的愛情。例如，武三通迷戀何沅君、李莫愁深愛陸展元、郭靖與黃蓉的夫妻情、周伯通與瑛姑。還有重溫王重揚及林朝英的亦愛亦恨的矛盾心情。至於公孫止與裘千尺的由愛變恨，夫妻反目，這樣的夫妻結果，與其他相愛的幾對，實在反差太大了！

　　電視劇還根據原著的神韻，加上一段由張德蘭及區瑞強客串一段師生戀，用來陪襯楊過要打破世俗觀念的一節，可以說得上是錦上添花。

　　雖然楊過與小龍女真是真心相愛，但二人的愛情卻受到不少的波折，當中的尹志平、郭芙，都令他們增加痛苦。花了大半生，幸好的是有情人終成眷屬，所以，《神鵰俠侶》在武俠劇來說，愛情的味道甚重，反而是另一種感覺。

賭劇鼻祖
《千王之王》

文：嘉安

《千王之王》以民初的廣州為背景，八十年代初期，香港還會有一些人提到以前廣州的狀況，對應了劇中所提到的陳大帥（即南天王陳濟棠），當然四十年後的今天，看劇的觀眾根本不會再有人在意這號人物了，只認為是劇中杜撰出來的一個人物。

故事主要是說，廣州土豪洪彪父子想併吞廣州賭業市場，因為與南天王羅四海結怨，並邀請北千王卓一夫到廣州對付羅四海，結果二人識英雄重英雄，後與洪彪合作，對付香港的徐老健。

當中卓一夫的養女，處心積慮，要為生父報仇，設計讓南北千王由朋友變成敵人，結果二人一敗塗地，後來讓羅四海的愛人譚小棠弟弟譚昇，吸收二人的功力，成為千王之王，找洪彪父子及卓莉復仇成功。

一貫江湖仇殺劇的格式，但當中的劇情是否引人入勝是各種細節的關鍵，以八十年代初來說，這劇集絕對是一個創新，當中某些情節，更在九十年代以賭為主題的電影中出現，可說得上是為賭劇創先河。

除了各種賭具的創新招式外，故事中亦透露了，女人的可怕。社會上似乎男性作主導，但當中女人的威力其實非同小可。劇中無論是卓莉或譚小棠都不是簡單的人物，不只是左右大局那麼簡單，根本就是勝負的關鍵。

要成為「千王之王」，必須要六親不認，最後譚昇雖然成功了，不過卻只能孤獨的活下去，是否值得？真的是見仁見智了！

賭劇再上高峰
《千王群英會》

文：嘉安

嘉安

　　《千王之王》令當時的觀眾耳目一新，《千王群英會》更是登上高峰。故事接著《千王之王》的後續發展，由新南天王譚昇開始，再出現新的北千王屠一笑與之鬥法。而隱居多年的不敗千王，仇大千因兒子去世而重出江湖，當中還有年輕人阿龍，懂一點千術想在上海出人頭地，在機緣巧合下，認識了新的南北千王。

　　整體結構與上集相近，屠一笑更一度失敗，無法翻身。而阿龍為了要報仇，忍辱負重，甘願當仇大千的乾兒子。故事中再次出現一位厲害的女人于蘭，把幾個男人弄得得昏頭轉向。

　　故事的確很吸引人，部分情節也有在九十年代的賭片中重演，足證此劇領先不少。阿龍的重情義，令人感動，這世上有多少這樣的人，真的不多。而最後屠一笑為報仇，要向曾施恩的人要求還恩，還有黃克夫等人願意還恩，真的是人間有情，但現實世界相信還有這些人的機率應該很低。

　　阿龍的重情義不只是為屠一笑報仇而已，他知道屠一笑喜歡霍思靈，也願意將心愛的人放棄，這種知恩圖報的人，能夠得一位這樣的知己，真的死而無憾。

　　在劇中的近尾聲的地方，阿龍的妻子阿寶與屠一笑的一段對話，令人感觸——

　　屠一笑：「你比我更堅強！」

　　阿寶：「我一輩子都是輸家，多輸一次沒有關係！而你不同，你一輩子都是贏家，輸一次的確很難接受！」

　　從二人的對話中，便可以看到，不同人的經歷對待失敗的態度是不一樣，有時候人生太一帆風順，未必是好事。

　　最後當屠一笑最終成為贏家，卻沒有學譚昇那樣，歸隱田野，得到了一個不幸的結局。令觀眾們感覺到，有時候人的一個決定，真的會影響一生的。

曾經震撼觀眾的
《大俠霍元甲》

文：嘉安

嘉安

　　相信有中年以上的讀者們，應該還記得當年麗的電視的一部民初劇《大俠霍元甲》，那時不只在香港引起轟動，據說在中國都吸引了大批觀眾，成為一時佳話。

　　《大俠霍元甲》由黃元申飾演，可能今天很多人已忘記了他，但那時候的黃元申，可說紅透半邊天，很多重要的大俠角色都有出演，由他來主演霍元甲當然非常合適。

　　故事由霍元甲年輕時被父親禁止練武開始講述，然後被發現一身好武功打敗獨臂老人而開始闖出名堂，後來打敗了日本武士及俄國大力士之後，更加名揚天下。

　　霍元甲致力打破門戶之見，希望各界武術能夠同心協力，互相交流武學，並創立了精門會，也因此引來更多的不同仇敵。除了武術界外，因為日本及俄國對中國虎視眈眈，都不約而同地向霍元甲下毒手，引來更多的仇殺。

　　在愛情線方面，雖然霍元甲在鄉下已有元配，但他卻寄情趙倩男，同時在這個紛亂的世代，最後總算能終成眷屬，只可惜美好的日子太短，霍元甲被下毒慘死。

　　既然是歷史人物的故事，大致的結局大家都預早知道，關鍵在於中間的情節如何鋪排，故事中穿插了虛構人物陳真，由報師仇到拜師，最後到忠心於霍元甲，這方面演繹得很好。反而，揚威中外的事蹟，卻略嫌力度不夠，如果增加一兩位日本武士或俄國大力士，這樣的說服力可能會更加好。

星光閃閃的
《楊家將》

文：嘉安

　　1985 年，香港 TVB 推出台慶劇大製作，幾乎動用了全台的所有藝人合作拍攝的短篇劇集《楊家將》。雖然只有短短五集，但節奏明快，沒有拖泥帶水，可說非常吸引。說是星光閃閃，除了電視台大部分藝人合演之外，《楊家將》的故事本身就是星光閃閃的，角色人物不單很多，重要的角色同樣非常多。所以，要拍攝陣容龐大的故事，選擇《楊家將》的確是最佳的選擇。

　　這部電視劇真的是百看不厭，除了有很多明星看之外，劇集內容以名著《楊家將》改編，情節精彩，雖然改編了略為簡化，但並不失原著的神韻，看來更覺吸引。

　　說到星光閃閃，如果所有明星的名字都寫出來，我怕寫完名字，這篇稿的字數也夠了。簡單說，陣容中有八十年代最有分量的如周潤發、劉德華、梁朝偉、苗僑偉、黃日華、劉嘉玲、趙雅芝、張曼玉等等，實在無法一一盡錄。

　　劇集由天庭眾仙開始，然後八仙中的呂洞賓與漢鍾離因事爭執，並將這爭執帶到凡間，使遼侵宋。大宋起用楊家將抵抗，結果幾乎全軍覆沒。

　　故事情節是很悲壯的，電視劇中除了眾仙及楊家家將各人外，重要人物如遼國王、大宋的皇帝及政壇人物，包括包青天在內，全部都有述及，令觀眾會有追看的衝動。

　　別忘了，還有張國榮主唱主題曲—《勇者無敵》，悅耳動聽，配上劇集的片段，更覺完美。

　　如此陣容龐大的電視劇，肯定是前無古人，後來者要超越這劇，應該不容易了。

嬉笑怒罵的另類社工
《北斗雙雄》

文：嘉安

嘉安

印象中，用社會工作者作為主題的電視劇不多，《北斗雙雄》可以是其中一套的代表。用今天的眼光再作重溫，題材依然寫實及惹笑，劇集的陣容更是豪華級，實在是可一不可再了。

主角有周潤發、梁朝偉、陳秀珠、姚瑋及任達華，當年的配角，甚至是跑龍套的，今天都是大明星，包括：周星馳、陶大宇、歐陽震華、關禮傑、劉青雲、劉嘉玲等等，光看明星都已經夠吸引了。

劇情是說，兩位不同生活背景的男主角（于凡及江浩文），前者是一位特技人，行事作風爽朗及粗暴，而後者則是大學畢業生，溫文爾雅，二人因意外而認識，並結為好朋友，後來成為了當時香港形容社工為北斗星的工作，二人用的方法不一樣，但同樣將愛心去教育年輕人，當中的過程自然笑料不斷。

然後又因誤打誤撞，二人與黑社會結怨，雖然兩名頭子最終被抓坐牢，但他們因為報仇，並聘請了國際殺手來殺二人，當然也牽涉警方在內，再加上愛情的點綴，令到劇集的內容更加豐富。

雖然《北斗雙雄》貌似喜劇，實際刻劃了當時年輕人的想法，而且非常容易誤入歧途，劇集中有社工用傳統的方式去教導，卻並不一定見效，于凡的另類教導，反而有不俗的效果。

愛情線方面，主線是以于凡為主，著墨在他與 Flora 的離離合合為情節，從而引很多有趣鏡頭，卻並沒有太多呈現他們的浪漫，江浩文對康小姐的追求，似乎也沒有成功，

可算得上是輕輕的帶過。反而二人所教導的學生，則有不錯的結局，至少有一對年輕人，步上結婚之途。

警察不一定是好人
《新紮師兄續集》

文：嘉安

　　《新紮師兄續集》是因為前一年的《新紮師兄》收視及口碑很好，TVB 乘著強勢而添續集，以原班人馬骨幹再加上更具分量的明星而成。原班人馬除了張曼玉外，梁朝偉、劉嘉玲、許紹雄、呂方、蘇杏璇、吳孟達等，再加上周潤發、任達華、陳庭威、曾華倩、戚美珍等，真的是陣容鼎盛。

　　故事延續前一輯的《新紮師兄》，主角張偉杰已榮升高級督察，但因為母親擔心他的工作危險性，而轉任教官，不過，卻未能長久。同時，他的叔叔張竟成從大陸到香港，本想考取醫生執照，卻一時之氣觸法，當不成醫生，卻偶然之下做了走私活動而致富。

　　當然，這部電視劇的主線除了是警匪戰及不可或缺的愛情線外，就是警察內部的壞人，就是韓彬這位總督察，無論在公在私，他都是一位不折不扣的大壞蛋。也從而展開了張偉杰與韓彬的大鬥法，當中還加插了潘德明的小壞蛋，後來還扯上了廉政公署的介入。

　　當大家每次看到韓彬壞事做盡，又沒有人可以對付得了他，而且法律對他亦無可奈何，令觀眾們都咬牙切齒，編劇亦將韓彬能做的壞事集於一身，實在令人佩服。

　　至於劇集中的愛情線，多位要角都有各自的發展，當中最深刻印象，是林志泉，他一直都很喜歡張偉杰之妹張嘉汶，可惜無論外表或地位，似乎無一能配得上對方，暗示明示都無法獲得對方的歡心，二人只能是好朋友。在現實生活，這可能是某些男生的寫照，只能偷偷看著自己喜歡的人，最終還可能選擇單身，這都是人生的無奈。

與其怨天怨地，
不如反思自己
《我和我的衰神》

文：嘉安

嘉安

　　有時候，想在一個剛放了一支筆的位置拿筆來用，卻發現明明確定放在那邊的筆不知往哪去了。有時候，在街上走著走著的時候，明明結好的鞋帶卻鬆開了，這些令人摸不著頭腦的事卻是不少人都遇過的經驗，如果你也遇過的話，會想到是為什麼會這樣嗎？會否是一個看不見的淘氣鬼在跟你開玩笑，或是故意給你一些小歹運呢？

　　短篇電視劇《我和我的衰神》將生前和死後的世界現代化，並整合為九個維度，活人的是第一維度，第二至第九維度則是死後的世界，人死後按著生前的功過決定在哪一個維度展開死後的生活，在較低維度的「人」可以透過積分升上較高的維度。因此在六歲便失去雙親，17 歲便去世的女主角小渝便在第二維度進入人生管理局，專責派送好運或歹運給一個指定的活人，為的是儲滿分數升上第三維度跟父母重聚。小渝負責「照顧」的是對祖母盡孝的青年北河，不過每天都抽中派送歹運，所以每天的工作都是令北河在工作和生活遇上不幸的意外，例如解開他的鞋帶令他絆倒。

　　雖然每天給北河歹運可以令小渝獲得分數，得以盡快跟父母重聚，不過當她知道自己令縱使祖母惡言相向也堅持盡孝的北河過得更慘，便對他由憐生愛，甚至不惜違例也要佩帶可以令她在第一維度現身的項鍊去幫他。不過當二人開始喜歡對手的時候，小渝才無意中喚起自己如何去世的痛苦回憶，原來她生前跟美術老師來一場師生戀，後來美術老師獸性發作，以傷害甚至殺害女友以獲取創作靈感，小渝欲逃出魔掌之時遇上路過的北河，可是北河因為怕事而見死不救，令小渝慘遭毒手。

　　得悉真相後，小渝發狂似的找北河復仇，不過情根已種之下無法再下手。北河在目睹小渝遇害後也因為悔恨而從開朗青年淪為行屍走肉，小渝告訴他真相後更是大受打擊。後來他遇上一個女生，她的男友竟是殺害小渝的變態，這次他終於鼓起勇氣保護這個女生，並因此與變態情人搏鬥至雙敗俱傷，北河也因此迷失在第一及第二維度之間，於是小渝決定冒險把他救回。北河雖然復生，可是小渝這時也要升到第三維度與北河離別……

　　這部劇集的故事情節無疑充滿韓劇愛情故事的感覺，飾演主角的演員在製作的電視台當中也算是資歷較淺的，所以演技上不能要求太多。劇中令我感受最深的是女主角小渝從知道真相後便發狂似的追殺前男友，繼而用盡方法向見死不救的北河報復。後來因為愛的緣故令她反省到如果不是因為寂寞、因為沒人愛而賴在變態男友身旁，從而沒有選擇提早離開他，那麼悲劇就不會發生。

　　所以當她明白到這一點的時候，便再沒有怨恨北河的理由了。人每當遇上不如意或不幸的事，絕大部分都是第一時間埋怨其他人甚至埋怨命運，不過正如俗話說「可憐的人必有可恨之處」，不幸很可能是從自己的作為而來，只是自己不自知或選擇不知而已。能夠反省明白不幸的來源很可能是自己並非他人，才可以如小渝一般的拋開心結前往更美好的世界，否則就只能繼續在原地踏步，繼續承受不幸。

從中古喜劇
看香港社會變遷
《天降財神》

文：嘉安

嘉安

　　香港 TVB 近年因為眾多問題，而淪為缺乏創意的沒落影視王國。或許年輕的朋友沒想過現在被大眾戲稱為「老人台」的 TVB，在 1983 年也推出過一部在當時來說是相當有創意的劇集《天降財神》。數十年後的今天再回看的時候，更發現香港社會的變遷之鉅。

　　隨著美國和蘇聯在 1970 年代進行太空軍備競賽，登陸外星甚至「世上是否有外星人」是世人相當熱烈討論的課題。TVB 便抓住這個熱潮推出《天降財神》，記得當年看首播時令我覺得很驚訝，因為香港竟然也有這麼突破及創意的劇集。

　　由於年代久遠，後來也鮮有重播機會，或許讀者未必看過這部劇集，所以容我簡單描述一下劇情。《天降財神》起初是一部喜劇，講述周潤發飾演的外星人天日因為原本居住的星球即將毀滅，所以到地球看一下這裡是否適合移民，不過因為抵達時發生意外而獲由梁朝偉飾演的地球人郭克松收留，並因為「文化差異」而弄出不少笑料。後來天日使用超能力協助郭克松發財，可惜他飛黃騰達後見異思遷，加上為了他愛的女人及金錢作奸犯科，甚至殺害富家女女友，並為了脫罪而嫁禍前女友。在原本的星球上沒有愛情這回事，天日卻在地球愛上郭克松的前女友，於是努力為她脫罪。雖然最終成功，可惜始終還是悲劇收場。

　　這部劇的前半段和後半段差異很大，前半段是輕鬆喜劇，講述天日本來所處的星球非常和平，沒有謊言、沒有病菌也沒有國家之分，所以天日看見地球人都說謊騙人，每樣事情都以金錢量度，但是又會有愛情，所以覺得地球的事物很新鮮，觀眾看起來也覺得過癮。可是後來卻變成

充滿人性醜惡的劇情，結局更是悲劇，對於以喜劇為主的劇集來說是不合適的。或許正因如此，觀眾如我會對這劇集的結局感到不滿。所以縱然這部劇的水準不錯，又有周潤發和梁朝偉兩大巨星壓場，後來也沒有太多人討論。

我在十來歲的時候首次看這部劇集，當時沒有太多感想，只把它當作是一般的劇集來看。經過數十年的光景後，最近我又拿回來重看，卻發現劇集中的 1980 年代香港社會風氣，確實跟現在是兩個世界。最明顯的差異是梁朝偉飾演的郭克松中了彩票後，並非像現在的人一般是買房子置業，而是先花費享樂一番，玩了一陣子冷靜過後，便使用餘下來的金錢做生意。起初他想經營電子遊戲機中心，可惜不獲發執照而落空，反映當時香港政府對遊戲機中心核發執照的規管很嚴謹。然後改為經營電子磅生意，因此開設工廠進行生產，可見當時的香港還是工商業發達的年代，有錢的話是選擇創業而不是立即拿來買房炒房，社會風氣比現在踏實不少，也是八十年代成為香港的黃金時代的成因。

被遺忘的
大時代變遷愛情故事
《上海一九四九》

文：嘉安

嘉安

　　上世紀九十年代亞視拍過相當多敏感題材，例如是《還看今朝》、《銀狐》等涉及國共內戰及戰後的故事，其中這一部《上海一九四九》都是非常敏感話題。或許是因為這部劇的製造預算不高，而且演員陣容不算很吸引，所以首播當時的討論度不高，後來更沒太多人記得這部劇。

　　其實這部劇的水平不錯，這是一部講述 1949 年內戰後大時代故事的劇，亦可以從劇中看到中國人確實是很悲哀。大家都知道 1949 年是國民黨敗走台灣，共產黨佔據中國並成立中華人民共和國。在這大時代變化中，以上海發生的事最令人印象深刻。因為當時上海是「東方之珠」，是中國最繁盛的城市，卻在一夜間發生翻天覆地的變化。

　　當然作為電視劇便會出現愛情故事原素，由翁虹飾演的女主角董敏跟由鄧浩光飾演的男主角靳康年，因為靳康年以軍統局副局長的身分殺了董敏的共產黨員兄長，令董敏父親對靳康年恨之入骨。另一方面，後來成為一代艷星的葉玉卿在這部劇飾演董敏的同學，她卻是共產黨地下黨員，董敏因為試過幫她傳遞郵件，也被國民黨認為是共產黨員，所以派靳康年拘捕她，結果靳康年違背自己一直堅守的原則，為愛情放她一條生路。最令我感動的對白是董敏無奈地跟靳康年說：「如果我們不是生於這時代，結果會否比現在好一點？」，靳康年立即回答說：「會！一定會！」這一幕道盡在那時代生活的慘況，令我印象很深刻。

　　《上海一九四九》以敏感的國共歷史為背景，另一個吸引之處當然就是對這大時代的描述，也可以從中看到中國人因為政治和時代變遷所承受的慘況。除了是男女主角因為政治因素引致多次的離離合合，男主角靳康年也因為

1949 年國軍戰敗被俘，及後被送勞改營，過著慘無人道的生活。就算是刑滿出獄，也因為是前國民黨軍官的身分，在往後的數次共產黨主政所引致的大型運動中飽受侮辱。

而身為靳康年的上司，由高雄飾演的軍統局局長也因為女婿是共產黨員而殺之，導致女兒離他而去，他也在上海陷落時於城前吞槍自殺，下場悲慘。至於由楊群飾演的董敏父親本來是富翁，可是沒有在 1949 年上海陷落時被共產黨充公財產，雖然免卻勞改的命運，卻也從天上人被打落至最低層平民的生活，結果數年後便鬱鬱而終，令人感嘆在大時代下只要錯判一次形勢，做錯一次決定，便足以影響一生。

以智能人
取代人類真的好嗎？
《理想國》

文：嘉安

嘉安

隨著人工智能（AI）技術的急速發展，不少往日需要人類擔當的工作已逐漸被人工智能取代，亦有設計愈來愈像人類的智能機械人應運而生，因此到底智能人會否終有一天完全取代人類，甚至把人類淘汰，已經有不少人在討論，以及成為影視作品的素材。港劇《理想國》便是一系列跟人工智能相關的單元劇，其中一個故事《苟延殘喘》便道出以智能人取代人類的悲哀。

《苟延殘喘》的故事是一名丈夫為了幫助妻子走出喪子之痛，於是在智能機械人公司借用了一個跟自己兒子形貌和性格設定都一模一樣的智能機械人，希望妻子可以藉這個智能人去完成跟兒子的未了願，從而令妻子可以放下。由於兒子是因為妻子對他的學業逼迫太緊而自殺身亡，所以這個非常懊悔的母親在「重遇」兒子後，便不再逼迫「兒子」做作業，反而是跟他一起做兒子以往想做，自己卻不讓他做的事。於是妻子跟「兒子」渡過愉快的一周，卻反而因此不能自拔，不惜對丈夫惡言相向也要求對方每個禮拜以非常高昂的費用繼續租用「兒子」。結果這對夫妻因為留住「兒子」而散盡家財，甚至債台高築，幾乎到了家散人亡的地步。可是這時候不知道到底是好運還是不好運，妻子開始發現「兒子」的對答太完美，完美得跟已逝的兒子有愈來愈明顯的差別，令妻子明白這個始終不是自己的兒子，遂陷入更大的失落中……

雖然有其他關於智能人的影視作品嘗試告訴我們，如果智能人有感情的話，也應該待之與真正人類一樣，甚至把他們當作是朋友或家人。不過始終要以智能人代替已逝的至親，我覺得這是不可能的，因為智能人始終不是已逝至親，強把情感投進去的話，只會像劇中妻子般陷入更大

的痛苦和失落中，畢竟人總是要向前看的。再者如果智能
人有感情，人類卻不能平等視之，情況或許就會變成《苟
延殘喘》的編審後來推出的另一部劇集《智能愛人》般。
編審故意將《苟延殘喘》的劇情照本宣科放在《智能愛人》，
「兒子」更是故意找來同一位兒童演員演出。不過《智能
愛人》的「兒子」在有了情感後，便覺得父親根本只是把
他當作替身，後來更因為中了病毒而對父母（主人）展開
大報復。如果情況會變成這樣，人類還想要智能人取代人
類嗎？

《大時代》——
一個沒有禁忌的大時代

文：許思庭

　　長達四十集的經典電視劇《大時代》丁家與方家跨代的恩怨情仇。其中不少的名詞、對白及某一些場面至今仍然令人津津樂道，甚至乎是香港文化的一部分。很多時當股市大升的時候被稱之為「大奇蹟日」就是從電視劇《大時代》而來。

　　例如每當股市出現突發性股災或某一隻股票突然股價暴跌，連累不少市民損失慘重的時候，社交媒體上的留言區，必定會出現一張大時代的劇照，就是當丁蟹由身家超過 50 億，因為恆生指數創出單日最高升幅，令到丁蟹變成負債超過 100 億，而且遭到警方及黑社會兩方面追擊，走投無路之下丁蟹連同四個親生兒子一同站在交易廣場天台準備齊齊做「空中飛人」，這交易廣場天台丁氏一家的大合照就是用來諷刺及取笑投資損手失利的人要找一個高的地方準備跳下來。

　　說到交易廣場天台這一幕也稱得上是電視劇的經典，鄭少秋把兒子一個又一個從大廈天台推出去，從高處墮樓的片段絕無刪剪，大膽程度相信現在的電視劇是沒有可能發生，因為必定被大量電視觀眾投訴。

　　更誇張的是把四個兒子推出去送到陰曹地府後，丁蟹自己卻沒有勇氣跳下去，輾轉間後來被判入獄，成為了階下囚但個性仍然憤世嫉俗，終於在監獄裡尋找到當日在天台失去了跳下去的勇氣，在囚犯專用的洗手間利用水箱用來沖水的拉繩纏在自己的脖子上，再讓自己掉進馬桶的時候造成上吊自殺的效果。

　　那個年代的電視劇在節目播放前並沒有什麼「家長指引」的提示警告字眼等等。雖然現在的劇集也會出現一

些自殺的場面，但亦都會將一些「關鍵」的畫面刪掉，你也可以當作留一些想像空間給觀眾。

鄭少秋所飾演的丁蟹，他的性格暴躁、自我、為求個人目的不擇手段，為了完成自己的理想會合理化自己所有不合理的行為，最可怕的是他自己也不自知，還認為世上的人不明白他，為什麼要欺負他，針對他。每次他傷害別人，他總會說是別人傷害他在先，傷害別人只是為了保護自己。

之所以有時候人們都會用「丁蟹」來形容一個人的性格。

《大時代》太多演技精湛的演員了，有血有肉個性鮮明的去演繹這個故事，讓人很有代入感，隨著劇情心情亦都變得沉重，要看這套電視劇奉勸大家先要做好心理準備。

《馬場大亨》——
人與馬的情誼，
馬場上再起風雲

文：許思庭

　　電視劇金牌監製韋家輝創造出《大時代》經典角色丁蟹之後，《馬場大亨》的男主角李大有可以說是另一個的巔峰之作。有關賽馬的電視劇以香港來說可謂非常之冷門的題材，還要將這套劇集成為無線電視 26 周年台慶劇，足以可見監製韋家輝的確藝高人膽大，更加是對自己充滿信心。

　　再一次創造出處事瘋狂誇張，近乎瘋癲的性格，但是卻於對自己的愛駒「發夢王」及所愛的人有情有義，這種難得性格上的平衡令人對李大有又愛又恨。

　　1992 年首播，當時候距離 1997 年香港主權移交不足五年，當時候看到這套電視劇，不其然令我想到鄧小平對於香港回歸的一句名言：「馬照跑、舞照跳。」

　　雖然這套劇離不開恩怨情仇，家族之間的明爭暗鬥，商場上爾虞我詐的「傳統劇情」，雖然是意料之內這套劇之中必然會包含這些元素，可是於韋家輝監製手上點石成金，令到本來平凡的故事變得不同凡響。

　　或許是當中加插李大有與「發夢王」，人與馬之間沒有名利上的什麼瓜葛，完完全全是互相之間的一種「義氣」，雙方也有失意的時候互相也曾經幫對方走出難關，最後「發夢王」甚至犧牲了自己的性命去報答李大有的恩情。

　　不禁令人不勝唏噓的是人生在世很多時候知人口面不知心，被至親或者兄弟，就算稱兄道弟，山盟海誓，到最後換來被出賣，身敗名裂的故事常常都會聽到，人生總會遇到這些人，反而一匹馬比起人更加懂得遵守「道義」。

　　到最後李大有的馬場大亨夢完結了，更被躲於暗處的槍手開槍擊中倒地。奄奄一息之際，迷迷糊糊之間竟然看

到車窗外，已逝去了的「發夢王」跟隨著他的汽車一起奔跑著，好像告訴他，是來迎接他去天國了。

或許是李大有臨死前在他的人生紀念冊裡面，原來最掛念的就是「發夢王」。

這個《馬場大亨》李大有不單是為了金錢而去開創賽馬事業，而是真心的喜歡馬。

《他來自江湖》
——完全是周星馳的個人表演

文：許思庭

周星馳憑著古裝電視劇《蓋世豪俠》，「無厘頭」的演戲方式初露鋒芒。不過由於是古裝劇的關係，對白及演繹方面似乎未能夠盡展所長。雖然早於 1988 年已經參與時裝劇《鬥氣一族》與吳君如同屬劇中的配角。可以稱之為周星馳為自己另類喜劇演繹方式的探索階段。

當時候的周星馳其實仍未能夠坐穩一線電視劇男演員的位置。因此他之後終於得到機會，飾演台慶電視劇《他來自江湖》裡面的一個年輕的士司機的角色。

這套劇的男主角其實是當時候有電視劇收視保證的男影星「萬梓良」，他以一貫的演繹方式入型入格，演活了他的角色。男主角萬梓良好自然就是這套電視劇的故事主軸，也是依靠著他的江湖人生歷程發展開去。

可是周星馳這個跟你我一樣是一個普通市民，有一份普通職業，然而他這個的士司機以無厘頭的方式處事，我行我素之餘帶點自以為是，可是實際上卻處處碰壁，惹來笑料百出的結果。

他的一舉手一投足，每一次劇情轉到他的身上的時候，作為觀眾的我就期待著他會有什麼「語出驚人」及「笑中有淚」的事情發生。

或許周星馳把《他來自江湖》這一套電視劇視作為他的實驗作品，不斷反覆揣摩如何去演繹「無厘頭」這種創新的風格。

差不多是二十多年前的電視劇，如今已經是網路年代，有一些風趣抵死的情節被剪輯成「精華片段」放到網路上。當我這樣濃縮去看周星馳在《他來自江湖》的有趣情節，

其實都是一些你與我生活上都有機會遇到的事情，在這些平凡不過的事情上加上了無厘頭的風趣幽默，真的不禁會讓人發出會心微笑，或許這就是周星馳的魅力所在之處。

《溏心風暴》——
植入式廣告的爭產劇

文：許思庭

　　《溏心風暴》當年播映之時，香港出現了久違的「大家趕著回家追看電視劇」的熱潮。另一方面將整個廣告客戶的品牌以植入式廣告套入於整套電視劇的背景之中可算是破天荒的一次。

　　整個故事背景就以由資深電視劇演員夏雨所飾演的唐仁佳，由一間小小老舖於上環文咸西街「唐記海味舖」作起點，由草根階層開始一步一腳印發展成全港有眾多門市，而且擁有市值六億資產及物業的海味生意王國，身家達數以億計。一家九口非常熱鬧，性格樂天的唐仁佳機緣巧合下有妻有妾，更有私生子，正所謂人心難測，在這麼複雜的背景底下就會引發出一連串為了爭產，家族地位而帶動到整套電視劇高潮迭起，劇中金句至今仍然是膾炙人口，成為經典電視劇中的經典。

　　眾多角色尤之中其是以李司棋所飾演的「大契」，由於唐仁佳性格優柔寡斷，相映成趣之下，大契更加有一家之主才有的威嚴。

　　此外由關菊英所飾演的細契，就是因為覺得命運對她的不公平，從而掀起了爭奪家產勾心鬥角的兩代恩怨情仇。大契與細契之間的角力爆發出多次經典的場面。

　　大契：「呢度唔係法庭，唔需要咩證據！我對眼就係證據！」

　　大契：「未登天子位，先置殺人刀！」

　　此套電視劇的贊助商就是香港著名海味店「安記」，當然這個故事並非發生於現實中安記海味店身上，故事只是純屬虛構。

　　老牌演技實力派演員夏雨、李司棋、關菊英及米雪等等，帶動年輕一輩演員。例如由林峰及鍾嘉欣所發展出的愛情支線，鍾嘉欣演出「常在心」這個角色更加令她令人有眼前一亮的感覺。

　　然而《溏心風暴》的成功亦吸引下一集的廣告商，以舊有的演員為班底，配上全新的故事背境。第二輯《家好月圓》再一次以家族爭產故事為背景，由海味店轉變成傳統中式餅店「奇華餅家」。

《金枝慾孽》——
如妃之外，還有安茜

文：許思庭

　　這一套電視劇至今仍然是被譽為經典的宮廷電視劇，時至今日，每逢有古裝宮廷電視劇，都必定會與《金枝慾孽》被拿來作比較。

　　宮廷之地，是非之地。是一個爾虞我詐之地，有愛情亦有友誼，但卻隱藏了詭計與謊言，一切都似真似假，虛實相間，也有冤恨與仇恨，活在皇宮裡久而久之漸漸地就會失去了真正的自己。

　　話說回來該電視劇之中四大女主角如玥、安茜、玉瑩、爾淳，其實在史書中都有記載。

　　該套電視劇於戚其義導演構思的時候，目標已經是要突出人性刻畫以及角色之間的勾心鬥角。由於無線電視台花旦眾多，所以在選角過程之中，導演要求演員除了有豐富的演技之外，更加需要具備一定程度的人生經驗，這樣才能夠心領神會劇中角色的性格。

　　四大女主角在劇中性格各具特色，毫無疑問由鄧萃雯所飾演的如玥與由黎姿所飾演的玉瑩小主最為亮眼，更加成為當時候城中主要談論的兩個角色。

　　鄧萃雯亦因為「如妃」這個角色奠定了是一位貨真價實的一線實力派女演員。

　　如玥在這一場宮廷鬥爭之中，有一些金句在我心中不曾也出現過一樣：

　　「人老了就要認命，詭計技窮就要認輸。」

　　「既然已經選擇，就不要再回頭。人也是這樣，放開了就不要再記得。」

「人無論在什麼處境，也會有他眼前所圖。」

「天下之憾事，往往離不開去感嘆『如果』二字……」

《金枝慾孽》四位女主角之中我反而最喜歡是「安茜」，她本來是一個充滿同情心，聰明靈巧及有正義感的好女孩。因為祖母前往京城的路上墮崖身亡，當她知道真相之後痛定思痛，決心走上了這條復仇計劃的路上。為了接近皇上捨棄了最深愛的戀人，背叛了朋友，最終把年輕的生命埋葬於這一場復仇計劃之中。

《天與地》——
極敏感政治隱喻
的跨年電視劇

文：許思庭

　　無線電視有限公司是一間上市公司，無論是電視劇及所有節目等等，由創作到製作目標都是以廣告客戶及消費者的角度去想的。

　　因此每一年都會有一個叫做《xx 年度節目巡禮》，目標是讓廣告客戶知道來年度的電視節目有什麼與他們的商品能夠起到相輔相成的廣告作用。

　　「冷門」這兩個字基本上是不能夠出現於商業電視台之中，但電視劇《天與地》可謂打破了這個商業電視台的「禁忌」。這套電視劇的監製是戚其義，於 2001 年 11 月首播更加被稱之為「年度推薦」電視劇。

　　可是該劇牽涉，人性、政治與宗教等等問題，題材屬於冷門，而且內容偏向側重於思考的內心戲，如此令到普遍觀眾難以理解當中的「隱喻」或者是大家不習慣收看無線電視的劇集要需要如此的花心思去細味當中的「道理」。現實一點來說普遍觀眾日頭猛做，到了看電視劇難得可以輕鬆一下，都不想花太多時間去深究當中隱藏的意義。

　　可能收視方面未如理想，話雖如此卻因為風格大膽創新，不少人嘗試去猜度劇情背後的隱喻，到了後來更被稱之為「神劇」，但最慘是叫好不叫座。劇情之中最惹起爭議的是有關於一眾男主角，於 1992 年時因為登上雪山遇上意外，為求存活下來，把當時候受了重傷的好朋友許家強替其了結生命之餘，再把他的屍體吃掉充飢，自此因為這件事三位男主角事後帶著自責及逃避，為了掩飾這份傷痛，各人的生命也因此掀起了翻天覆地的劇變。

　　既有爭議的劇情，也有更多看不明白的時空交錯劇情，讓一般觀眾難以理解當中的「隱喻」，因此收視真的未如理

想，雖然是金牌監製戚其義的作品，可是收視就是代表一切。

怎樣也好，後來該電視劇的編審周旭明承認這個故事劇本的的靈感來源於當時中國民運 1989 年 6 月 4 日的事件。主角之間的自相殘殺內容，原來是比喻六四事件，三位男主角吃掉了好朋友之後的性情劇變，原來就是代表著香港人經過了六四事件之後心情的變化所產生的一種患得患失的感覺，到底是繼續欺騙自己去如常生活，還是要奮起來發起抗爭？

當時候電視劇內出現了很多據說是包含了政治隱喻的「金句」，就是這種隱藏的神祕感，反而引起了更多人希望能夠嘗試揭開當中的「神祕」面紗。

《刑事偵緝檔案》
——靈感來自
金田一少年事件簿

文：許思庭

　　一向以來香港電視劇集每逢警匪片題材，收視方面必定有所保證，至少也不會令觀眾反感。1995 年初首播的《刑事偵緝檔案》以正氣警察形象作為主要角色的背景，配上一個比較少見的偵探推理破案模式，大約每三集便會完成一個單元案件，因此節奏比較明快，奇案故事結構方面亦可以避免過於複雜，雖然故事主線也牽涉到主角之間的生活及工作遇上的問題等等，但總括來說並沒有減低觀眾追劇的興趣。

　　至於每一件案件描寫及敘事手法與日本的推理小說故事有異曲同工之妙，當時候極之流行的一套日本漫畫《金田一少年事件簿》，相信也讓這套劇的編劇很容易地拿捏到故事的大方向，另一方面加入了港式警匪片的視覺元素及香港地道流行文化。

　　最令人意想不到是這種比較需要「思考」的電視劇能夠在晚間黃金時段取得極高收視率，第一輯完結後相隔不到半年就已經於年底推出第二輯。實在是香港電視史上罕見的例子。據說主要角色大約休息了三個月，大家又聚首一堂重新再開拍新一輯。

　　果然不負所望，第二輯也相當受觀眾歡迎，相信當時候創作這套電視劇的監製也萬萬想不到，到日後竟然發展到一共有五輯，《刑事偵緝》系列成為了一個收視保證。

　　根據編劇所說這類型電視劇創作過程比一般電視劇花上好幾倍的精神及創作力。因為每一個單元要控制在三集以內完成，在每一個單元也有不同的人物角色及故事背景，而且亦都要穿插一些主角的主線故事，所以非常吃力。

《學警狙擊》──
橋唔怕舊？
最重要觀眾接受？

文：許思庭

許思庭

　　以警員進入學堂接受訓練到成為真正警察的成長歷程其實早在「學警」系列之前，的就是《新紮師兄》系列，當年的電視台「新紮」師兄及師姐，例如，劉青雲和梁朝偉等等，已經成為了影帝及國際級巨星。橋唔怕舊最重要觀眾接受，換湯不換藥又如何？

　　在電視劇世界有一個永恆不變的定律就是警匪片，收視率方面總有一定的「基本盤」。因此《學警》成為了一個新「系列」，第一輯《學警出更》故事主線及劇情方面只可以說四平八穩，未見有突出。不過既然有不錯的收視率而且故事亦可以繼續發展下去，從編劇及製作人角度來看人物性格及故事背景已經存在，即是可以節省不少創作時間及成本，只要為既有元素注入「新角色」就已經可以。

　　《學警狙擊》為什麼會比起之前的系列成為城中熱話呢？因為加入了有如電影《無間道》的「臥底」元素在內。編劇巧妙地將故事「臥底」於深入虎穴的同時遇上了另一個疑似「臥底」的人，就是由謝天華所飾演的 Laughing 哥，原來他是一早被派入於進興社團當警方的臥底。

　　最經典的一幕當然是由苗僑偉飾演的「社團新紮大佬」江世孝考慮到另一位「新紮臥底」鍾立文有朝一日會是自己的女婿，更加有可能會對他委以重任，為考驗立文的忠誠，要他殺死 Laughing 哥。

　　然而 Laughing 哥明白到要將江世孝這個犯罪集團連根拔起的話，一定要成功破獲他的毒品製作工場才算是任務成功。畢竟沒有想到竟然「臥底」遇上「臥底」，到最後以自己的生命為「臥底」鍾立文完成最後一課「臥底」訓練課程，就是要鍾立文向他開槍，這樣才能夠得到江世孝的

信任，臨死前向鍾立文所說的遺言，更加成為城中一時佳話。

因為沒有看到鍾立文把 Laughing 哥殺死，只是聽到一聲槍聲。因此令到很多觀眾會追看下去，好想看看 Laughing 哥到底有沒有真的死去。

當然結局大家見到 Laughing 哥換上了警察制服，更叫大家改稱他 Laughing Sir，大家擔心了一段時間，終於可以一掃而空，有一個大團圓結局了！

《男親女愛》——
子華神點解
都要拍電視劇？

文：許思庭

想當年的黃子華將棟篤笑從外國帶到來香港，一步一腳印默默耕耘，相信今時今日一般的香港人都應該知道什麼是「棟篤笑」，所以黃子華告別棟篤笑舞台的門票更掀起撲飛熱潮。

黃子華於棟篤笑方面的成就相信是無庸置疑，不過在他的演藝生涯裡面亦並非完美。電影方面黃子華更加有「票房毒藥」之稱，雖然票房收入真的慘不忍睹，但亦不失為一看無妨，誠意方面絕對是滿分。

黃子華參與的電視劇好壞參半，因為始終與棟篤笑的演繹方式並不相同，不過就算充滿著挑戰他都需要勇敢一試，當然電視台亦都歡迎，能否將棟篤笑融入電視劇角色之內，單單是這一點就已經成為城中討論話題，處境喜劇《男親女愛》黃子華表現其實是中規中矩，幸好有資深電視劇演員鄭裕玲帶動之下能夠映襯出黃子華這個純粹依靠親戚關係但能力欠奉的律師樓「師爺」與工作態度認真的大律師形成強烈對比，重點是引發笑料百出，當然其他配角也充分發揮出當中的戲劇感。

無可否認能夠於免費電視台的電視劇演出就是一個讓你能夠成功「入屋」的機會，能夠把握與否就很講求個人的運氣與實力。黃子華也深明這個道理。「入屋」之後，如果大家有留意他的棟篤笑表演方面內容亦沒有過去這麼深入社會議題，反而是集中於你與我都會遇到的生活瑣碎事，話題亦傾向於比較大眾化。相輔相成底下，本來喜歡他的人一向都會認為要能夠欣賞到他的表演必定是要買票入場，如果能夠於電視劇都可以欣賞到他的演出，自自然也會去觀賞他有份參與的電視劇，假如透過電視劇從而喜歡

或認識到黃子華的人亦有機會日後會去欣賞他的棟篤笑表現。

　　如此，於黃子華的角度而言，參與電視劇是有贏沒有輸的大好機會。拋開這些商業計算，《男親女愛》黃子華與鄭裕玲這一對螢幕情侶，由上司與下屬，從互相鬥氣到互相欣賞，到最後成為情侶，絕對是電視劇史上集鬥氣與笑料百出的辦公室情侶經典中的經典。

《巾幗梟雄》——
人生有幾多個十年

文：許思庭

　　時至今日，當大家提起電視劇《巾幗梟雄》印象最深刻的絕對是這一句經典對白，出自於劇中男主角由黎耀祥所飾演的「柴九」經常掛在口邊的一句：「人生有幾多個十年？最緊要活得痛快！」當時候成為了香港市民一時佳話，然而劇中女主角是由鄧萃雯飾演「四奶奶」，該電視劇監製李添勝將整套劇的重心投放於一眾實力派演員身上，就算是其他比較年輕的演員戲分亦並非什麼吃重。

　　黎耀祥及鄧萃雯兩位實力派的演員，在此劇之前要擔正做男女主角似乎未曾看見過。被稱之為實力派多年以來的努力演技得到眾大市民肯定，但可惜似乎未能出人頭地一樣。就如柴九所說：「人生有幾多個十年？」，演藝生涯又有幾多個十年？難道要等到年老的鮑起靜憑著電影《天水圍的日與夜》才可以得到香港電影金像獎女主角這個殊榮。

　　試問香港電影界有多少個鮑起靜呢？

　　於黎耀祥及鄧萃雯，我相信他們心目中都曾經會向自己問過：「人生有幾多個十年？到底什麼時候才等到這個機會呢？」

　　黎耀祥在劇中常常說：「人生有幾多個十年？」，或者其實就是他過去一直以來抑壓在心底的心情。我有的就是實力，但欠缺就是一個劇本，一個機會，假如有一天讓我當上男主角我必定能夠吐氣揚眉，人生就是要等這個機會。

　　黎耀祥及鄧萃雯兩位亦不負眾望，加上其他的實力派演員，還有就是一套劇的成功，不能單靠男女主角，奸角也是一個很重要的化學元素，越奸詐越陰險，才能夠產生

出戲劇張力，讓觀眾看得咬牙切齒，更加投入，更加緊張，《巾幗梟雄》除了男女主角之外亦都有一位演技非常突出的奸角，就是敖嘉年。

黎耀祥及鄧萃雯二人於萬千星輝頒獎典禮 2009，憑著《巾幗梟雄》這套電視劇一同獲得，最受歡迎男女主角。人生不知道等了多少個十年，終於能夠得到這個電視藝員一個備受肯定的重要獎項。

「人生有幾多個十年？」答案其實並非最重要，其實最重要的事你願意為你的目標奮鬥多少個十年呢？你願意為你的目標犧牲多少個十年呢？

黎耀祥及鄧萃雯他們沒有放棄終於等到了。下一個十年他們又有什麼目標呢？

《妙手仁心》——
打開了「參考」新時代

文：許思庭

今時今日電視劇的選擇範圍不單止是香港電視劇，而是來自世界不同國家的，包括：日劇、韓劇、美劇、甚至是西班牙電視劇《紙房子》，只要是好看，內容吸引基本上是無分地域限制。

想當年 1998 年無線電視推出電視劇《妙手仁心》的時候，美國電視劇於香港的流行程度當然沒有今天這麼成熟，但亦有一些美劇曾經在香港大行其道，甚至是掀起熱潮。還記得當年的 ER《仁心仁術》嗎？ 描述醫院之內一群醫護人員的故事，面對著生老病死最前線，更帶出了各種社會問題，人性的理智與感性當中的矛盾。雖然故事背景是美國，西方生活文代表思想與香港人的中華文化傳統不大相同，但觀眾仍然看得津津樂道，更加掀起追劇熱潮。

靈活變通的香港人當然不會錯過機會，無線電視以超乎常人的效率，馬上拍攝一套香港版的《ER》亦即是我們香港電視劇裡面的經典《妙手仁心》，將香港獨有的中西文化交流背景及社會倫理關係融入於這一套「港版」電視劇之內，拍攝這類型的電視劇最困難之處是沒有吸引眼球的精彩畫面及動作情節，如何好簡易地去從情節裡作出人性探討與心理的刻畫，但又要不失娛樂性，聽起來就知道困難程度是可想而知的困擾，所以無線電視派出了金牌監製鄧特希主理。

雖然劇中男主角是吳啟華，但我認為最令人有深刻印象的反而是林保怡。當這套電視劇取得空前成功，「港版美劇」這個新路向就成為了香港電視劇的新一個題材。不過亦都並非容易的事。因為隨著版權的成熟，還有其他國家投資拍攝電視劇的資本越來越雄厚，所以並非這麼容易可以再作出參考了。

將美國電視劇《仁心仁術》變成香港電視劇《妙手仁心》這次的電視劇奇蹟要再做一次，其實都很講求天時、地利、人和。

《衝上雲霄》——
香港電視史上
製作時間最長的電視劇

文：許思庭

　　一路以來有關於航空題材方面電視劇是很困難去拍攝的，因為要花上大量的機場實景拍攝，如果沒有航空公司及機場管理局的協助，相信電視劇《衝上雲霄》也難以完成。觀眾亦好容易留意得到是哪一家航空公司背後全力「贊助」拍攝，所以這套電視劇前前後後一共花了三年時間才能夠拍攝完成。

　　除了機場及航空公司本身的香港實景以外，因為故事是講述航空公司不同崗位上的人員所發生的故事，包括：飛機師、空中服務員、地勤人員及航空公司管理人員等等。

　　因為要描述航空服務員的工作與生活，所以為了配合故事內容，演員與製作團隊走訪了很多不同的國家再進行拍攝，包括了意大利、日本及澳洲。

　　靚人、靚景，未了解其故事已經搶占了觀眾想看看畫面視覺享受的衝動。主線是由吳鎮宇飾演的飛機師 Sam，與都是飾演飛機師的好友馬德鐘，再加上飾演空中服務員的陳慧珊三個人糾纏不清的三角關係，還有以年輕人希望加入航空公司成為能夠「衝上雲霄」的飛機師，雖然會有年青欠缺成熟的一面，但亦有努力奮鬥相當勵志立志成為飛機師的成長故事。

　　國泰航空公司願意投放這麼龐大的金錢與人力物力於這套電視劇之上，到底能夠提升本身公司品牌形象有多少呢？其實是相當難估計的。不過這套電視劇當時候真的是有口皆碑，自自然觀眾於廣告時段看到國泰航空公司的廣告，觀眾自然會相當容易接受。

　　不過有時候現實世界實在太殘酷了，當國泰航空公司出了什麼「意外」的時候，人們就會把這套電視劇塑造出來的形象忘記得一乾二淨，飛機師 Sam 就是電視劇裡面的飛機師 Sam，當國泰航空股價大跌，飛機航班於其他國家出現問題。大家很自然地懂得分清楚什麼是現實，什麼是一套電視劇。值得與否？真的是見仁見智了。

《壹號皇庭》—— 讓我們接觸到一個 這麼近那麼遠的世界

文：許思庭

　　《壹號皇庭》這一套電視劇以專業人士作為背景作為題材，可謂打破電視劇一貫傳統。第一輯透過十三個單元故事，一些大家耳熟能詳的刑事罪行，例如：毆打、自衛、謀殺、頂包、襲警及謀殺。以法律專業人員角度處理這些案件的時候，在法庭遇到的問題，法庭以外，面對案件之外，人性、理性及法律往往比起律師們在法庭上我們所看到的更加令人津津樂道，於電視劇監製鄧特希及編劇來說就是有更加多創作空間，律師的私生活到底是怎麼樣？律師之間的感情會否影響他們的工作？

　　雖然觀眾都知道這一套只是電視劇，或者就是編劇花了很多時間在資料搜集方面，處處可見花了不少心機及功夫，當然亦都加上了不少的「戲劇性」內容，所以才令觀眾看得分外投入，真假也好，能夠引發觀眾的共鳴就已經足夠。

　　然而電視劇《壹號皇庭》的成功，轉眼間一共拍了五輯，真真正正的叫「長做長有」，為何能夠成為電視劇之中的經典？其實是一個共通點，就是劇中的角色，他們的故事，他們給觀眾的記憶長存在心中，偶爾令人記起，大家言談之間亦會有所共鳴，這就是一套電視劇的成功之處。

　　律師這種專業人士，在一般人身邊並不是常常見到，尤其是經常要出入法庭或裁判法院的律師就更加少之又少，一般人會覺得這些律師主自己有著一定的距離感，透過電視劇《壹號皇庭》間接地劇中的人物，讓一般人了解到他們的世界，彼此間的距離彷彿拉近了，想不到透過電視可以把我們帶到現實不能夠接觸到的另一個世界。

《我愛玫瑰園》——
香港回歸後
這城市的新一頁

文：許思庭

玫瑰園的意思是指香港回歸前仍然是英國殖民地的時候，殖民地政府提出來的一個香港新機場計劃，當然包括了機場以外周邊的基建配套，例如：青馬大橋、大嶼山東涌新市鎮發展。

想當年為了這個計劃英國與中國雙方面可謂炒翻天，更加將這個玫瑰園計劃形容成為英國人離開香港前千方百計想耗盡香港財政儲備的陰謀。對於 1997 年回歸，香港人因為被六四事件所影響，當時候亦出現移民潮，不知道有多少家庭曾經因為眼見玫瑰園計劃的爭拗不斷，就算有所謂前瞻性的以機場這個基建去為香港未來作一個最好的安排，但是也未能夠讓你有足夠的信心留下來而選擇離開。

《我愛玫瑰園》這一套處境劇集間接來說等於叫作「我愛香港」，劇中一些角色家庭關係之中亦牽涉到有一些家庭成員已經移民離開香港，彼此分隔兩地，留下來的仍然一如以往地發揮香港人的精神，勤力，拼搏，力爭上游，當然亦都會懂得把握時機好好享受生活。

其實雖然該電視劇於 1991 年播出，但香港人對於前途問題仍然抱有很多疑問，亦有部分人對香港信心出現危機但苦無離開香港的辦法。在這套電視劇底下，不同的人物，不同年齡層的角色，他們所遇到的故事或者就在你和我身邊出現過或者遇上過也說不定。

經歷了 1989 年中國所發生的事情，面對著回歸紛紛擾擾的問題，有如電視劇《我愛玫瑰園》當中的角色一樣，或許我們也不要為離開與留下來的問題使自己鑽進牛角尖，甚至乎覺得迷惘，在一片移民潮、人心不穩定的時候，《我愛玫瑰園》間接地能夠潛移默化讓觀眾從劇中所分享的故事能夠感受到我們的香港無論什麼政治環境也好，我們身邊的人只要不變，我們就能夠找到值得我們喜愛的地方。

《十月初五的月光》
——為心愛的人
尋找幸福

文：許思庭

來到今時今日提起張智霖，必定會想起他在電視劇《十月初五的月光》所飾演的經典角色「初哥哥」與佘詩曼所飾演的「君好」，在民風比較純樸的澳門十月初五街作為背景的愛情故事。

初哥哥因為是一個啞巴，自己也深深明白到未能夠為自己青梅竹馬的好朋友「君好」帶來幸福。雖然互相長大成人之後也明白到彼此深愛著對方，但卻因為種種現實的問題，有一道無形的厚牆阻隔著。

其實這套電視劇帶來了另一重愛情常常遇到的問題，亦都是永遠都會有人問的問題，假如讓你去選擇「愛情與麵包」會選那一個呢？當然你不可以告訴我要同時擁有，世上難以有兩全其美，魚與熊掌豈能兩者兼得呢？

君好與初哥哥就是很典型的「愛情與麵包」，初哥哥明白到愛情的日子能夠長久嗎？兩個人相處久了會否漸漸就會發現原來沒有麵包，愛情也會變質嗎？

愛情小說可以很浪漫，男女主角可以不用吃飯一樣，但是童話故事裡面的是王子與公主，現實往往來得殘酷，好像由家燕姐所飾演的角色「Q姨」，縱使多麼喜歡「初哥哥」也好，但不會接受自己的女兒與他結婚生兒育女。

初哥哥為了讓君好找到真正的幸福，所以寧願自己退出，離開君好的世界重新出發。目送著自己心愛的人離開自己投進別人的懷抱是多麼痛心的殘酷現實。

看到自己心愛的人得到幸福或者也是愛一個人的高尚情操，兜兜轉轉初哥哥由認識君好開始都為她尋找到真正幸福，原來由始至終都是三個字「祝君好」。

一字寄之曰：心——
《短暫的婚姻》

文：破風

　　周星馳在經典電影《大話西游》中的「一萬年」經典對白，多年來成為不少大中華地區人士挪用作言情的金句。不過一萬年對於人類來說實在是過了不知多少世代，回想起來其實是相當抽象。所以港劇《短暫的婚姻》便為一段恆久的愛情到底應該維持多久下一個比較實在的註腳，若然心意不變的話，50 年都似乎太短，反之五年都似乎已經很長。

　　《短暫的婚姻》是一部只有五集合共約兩小時的短篇劇集，故事是講述 Malena 與丈夫和年幼兒子搬家後，由於丈夫疏於照料家庭，甚至後來揭露了他有外遇，同時與五年前喪妻的新鄰居 Galen 志趣相投，因此幾乎令 Malena 也出軌。可是就在二人上床的一刻，Galen 卻始終忘不了亡妻而作罷。二人從此再不相見，隨著 Galen 帶著兒子移民，Malena 也在接受丈夫的回頭之後，生活也回復平淡。

　　劇集名稱為《短暫的婚姻》是源於 Galen 在床上推開 Malena 後，跟對方分享從前參加一個老翁為亡妻舉行的喪禮，老翁在席間致詞時表示他的婚姻只維持了 50 年，實在太短。一直以來有不少人視婚姻為「戀愛的墳墓」，似乎結了婚便可以放鬆一下，甚至完全放下不管，反正婚已經結了，戀愛也談完了，愛情也變了感情，繼續一起下去也可能只是因為當年的那個承諾，或有了兒女之下必須要負的責任。可是對於老翁和 Galen 而言，也許婚姻不是只有甜，還有酸、苦和辣，不過還是覺得就算過了 50 年也是太短。

　　當然 Galen 在追憶亡妻的時候想著婚姻就算有 50 年都還是太短，或許一方面是因為他的妻子已逝，不可能再擁有與妻子走過 50 年婚姻的幸福，在「得不到的才是最美

好」之下，才令 Galen 更重視與亡妻的牽絆。另一方面則可能是 Galen 在亡妻在生的時候是工作為上的銀行家，很可能因為工作而犧牲了與妻子相處的時間，到失去了才追悔莫及，令他就算想過跟 Malena 建立不倫之戀，也只是因為對方在氣質和志趣上跟亡妻相似而寄情於對方身上。

Malena 的出軌則是因為對無可奈何的生活感到厭倦。在成為母親前，Malena 是一個事業有小成的藝術家，無奈在兒子出生後丈夫希望她全心養育孩子之下，最終只能放棄事業成為平淡無味，在家連胸罩也懶得穿的家庭主婦。所以當家財豐厚又有生活品味的 Galen 在她的生命出現後，令 Malena 尋回久違的真我，相比之下丈夫卻是不懂欣賞自己的喜好，甚至出現外遇，以及責備妻子貪圖 Galen 比自己有錢，在這些誘因之下，難怪 Malena 會把持不住。

至於 Malena 的老公 Terry 本身也不是廢物，至少他也是事業有成的律師，才有資格搬到富豪級住宅跟 Galen 做鄰居，或許只是沒有能夠達到 Galen 在喪妻五年間每天日間在家中發呆，晚間則在家外的街道「行 beat」（「警員巡邏」的意思），在這樣耍廢的日子也能生活無憂的等級而已。他擁有高貴氣質又願意為家庭放棄事業的賢妻，卻受不住誘惑去搞外遇，發現老婆與別的男人來往頻密便疑心生暗鬼，反指老婆貪慕虛榮之下變了心。這樣的男人失去老婆是自然不過的，不過幸好他能夠回頭是岸，在幾乎無可挽回的時候哭求老婆別走，碰巧老婆被 Galen 拒絕了才勉強保住老婆。可是結了婚十年便已經變成這樣之下，當老婆青春不再，或者另一個 Galen 再出現的話，Malena 和 Terry 的婚姻之路能否繼續走下去，實在是很大的疑問。

不如不見——
《三一如三》

文：破風

　　人的一生總會遇上很多人，當中並非每一段關係都建立得很美滿，反而是有不少關係是結束了，回想過來才覺得充滿遺憾。以單元劇為主的《三一如三》的其中一個故事便給我很深的體會。

　　這個故事是講述花了不少努力達成當米芝蓮三星級餐廳大廚的楊拓也，得悉有機會重遇少年時為自己補習，既有理想又漂亮的女大學生 Annie。楊拓也多年來一直記得 Annie 曾說過如果 35 歲時仍然是單身的話便當他的女朋友，已經長大的楊拓也明白當年的承諾不能當真，不過也想見一下對方也好，所以對這次會面非常期待。

　　二人會面的當天晚上終於到了，楊拓也已經煮好豐富晚餐在餐廳恭候，這時穿著一身專業人士套裝的 Annie 赴會。二人坐下之後，楊拓也充滿期待地希望與 Annie 談及闊別了的這些年如何為夢想打拼，可是 Annie 卻不以為然地直言夢想不切實際，成為了財務策劃師的她更與楊拓也大談財經，到了後來更變成推銷飯局。楊拓也在 Annie 離開後禁不住躲在一旁流淚，幸好他仍然有好搭檔無言地輕拍他的肩膀。

　　生活的現實很容易將人們年少時的夢想摧毀，或說是人們長大後體驗到生活的殘酷，最終只能放棄夢想，所以人們變得功利似乎是自然的事。當然並不是每個人都會變得這麼恐怖，只是如果對方是多年不見，同時對他有不少美好的印象，很可能便會失望。這情況若發生在以往曾經喜歡過的人身上，帶來的失落感肯定大得多。所以如果沒有放下對方的美好印象，又承受不了可能帶來的失望，有些人真的不如不見，把他一直放在昔日建立的美好回憶存到永遠更好。

史實在電視劇被歪曲了
或許是好事？
《金裝四大才子》

文：破風

　　以歷史為背景的電視劇在古今中外都多如恆河沙數，為了增加戲劇效果和娛樂性，編劇以自己的想像「填補」史書所遺漏的空洞，甚至將正史改頭換面幾乎是必然的事，分別只是或多或少而已。只是香港的電視劇編劇們肯定是以娛樂性為第一甚至是唯一的考量，所以港劇的歷史劇總是跟正史大相逕庭。

　　在 2000 年首播的《金裝四大才子》便是其中一例，這部劇以文人界相傳的「江南四大才子」為主軸，將以明代中葉為背景的民間傳奇故事，如《唐伯虎點秋香》、「李鳳姐」、寧王之亂及東廠干政等串連在一起，成為近年少有的長篇劇集。以上情節有不少是虛構情節，「四大才子」之一的周文賓和跟正德皇相戀的李鳳姐更是虛構角色，混在以歷史背景為題的劇集當中，如果對該時段的歷史事跡缺乏認識，光是看劇集便認為是歷史事實，那就大錯特錯了。當然，電視台總會在播放劇集前加上「本故事純屬虛構」來「提示」一下大家的，所以責任就不在電視劇製作單位了。

　　雖然這些以歷史為背景的劇集或許會誤導觀眾，不過如果拍得好看的話，也可以引起觀眾從其他途徑探索相關歷史知識。這部劇集雖然長達 52 集，不過由於出場人物很多，而且包涵的故事內容豐富，並將多個民間傳奇故事和歷史故事串連起來，所以看起來相當不錯，就算多年後再重看也不減興致。另一方面，歷史書說穿了就是勝利者和統治者寫的，當中有多少事跡故意被略去，書寫下來的又有多少是真確的事，就只有已作古的撰寫人才知道了。所以就算編劇將史書記載的事倒過來寫，又有誰能斷定那絕不可能是真確發生過的事實呢？

老實話總是最難聽的
——《來生不做香港人》

文：破風

　　近年中國人與香港人之間因文化差異形成愈來愈大的隔閡，政治氛圍日漸緊張，演藝人也盡量不提及這麼敏感的題材，就算是提及也選擇以暗喻的方式為自己做好防禦措施。在 2012 年拍攝，卻因為某些原因到了 2014 年才首播的《來生不做香港人》，便是絕無僅有的開宗明義以兩地人的差異為主題的戲劇，雖然只是在當時仍然發展還未成熟的網上媒體播放，也引起不少反響和討論。

　　《來生不做香港人》的劇情大綱說穿了還是很傳統的兩姊妹其中一人從小到香港生活，另一人則繼續留在中國長大，年月的洗禮使二人在不少事情的看法和價值觀上有很大的差異，後來在相處機會較多之下逐漸了解和互相包容。在這麼正統甚至老掉牙的大綱上要吸引到觀眾關注，細節必須要做得突出。爆出能引起外界共鳴和討論的「金句」是這部劇集採用的手法，結果也相當成功。

　　在眾多「金句」當中，令我印象比較深刻的有兩句，第一句是早已成為香港人的「細妹」在香港餐廳點餐時看到餐牌只有中國用的簡體字，於是向侍應投訴說「香港仍然是使用正體字的地方」，所以要求餐廳把餐牌換掉。的確「正體字」在香港是通用書面文字，卻在不少場合可以見到文宣是「正簡混雜」，而且愈來愈普遍，自然引起不少香港人的反感，所以當「細妹」說了這句的時候，就好像終於有人代自己發聲一般。不過話說回頭，到底是什麼人令簡體字在香港變得愈來愈常見呢？猶記得我在以往準備考公開試的時候，有一些科目是需要填寫大量中文字作答，為了爭取答題時間，所以老師都會建議以考試局承認的簡體字作答，事實也是如果用正體字作答就幾乎肯定無法在限時內完成，用簡體字作答則剛剛好。到了後來中國出版

的簡體字書籍開始大行其道，不僅在香港出現不少簡體字書籍專賣店，連大學教授都建議學生可以多看在香港不會出版的簡體字書籍擴闊知識領域。在這樣的環境下，簡體字逐漸獲接納是自然的事。

　　雖說「正簡混雜」的推手其實是香港人自己是很難聽，不過卻是事實，情況就像劇中另一金句，由在中國長大的「大妹」所說的「說到底錢才是你們香港人的核心價值」一樣，很難聽卻是事實。

要突破還是要掌聲？
《世紀之戰》

文：破風

　　一部劇集能夠成功成為經典，甚至有不少人認為是香港第一「神劇」，負責製作它的監製和編審自然也登上「神壇」，就算往後只是為利益才製作出水準令人搖頭嘆氣的作品，也不能否定他們的能力。也許就是沒有輸不起的心態，才令監製過《大時代》的韋家輝放膽在續作《世紀之戰》挑戰自我吧。

　　《大時代》的劇情和它的厲害之處，相信絕大部分香港人都知道，所以我也不再詳述。《世紀之戰》雖說是延續《大時代》之後的劇情延伸，可是除了兩位主角「方新俠」和「丁野」的人物性格貫徹《大時代》的設定，其餘所有東西都好像進入了完全不同的時空，甚至是將幾乎所有東西顛倒，例如方新俠的父親在《大時代》是股神，是縱然被打壞腦之後行動不便，但仍然為了養家而跪求疊報紙的老闆給予工作的好男人，在《世紀之戰》卻變成為達到目的不擇手段的小人；方新俠最痛恨的「殺父仇人」丁野竟是自己的生父；在對付丁氏父子時稱兄道弟的「陳滔滔」，卻在《世紀之戰》變成黃雀在後把方新俠的一切奪去的小人。韋家輝將這一切都倒轉過來，只有方新俠和丁野沒有變化，就像二人從《大時代》走進《世紀之戰》的同時也走進了另一個完全左右上下顛倒的平行時空。

　　由於前作實在太過深入民心，所以當一切要推倒重來，而且是以相反方向行駛，觀眾自然不賣帳。加上此劇是由資源較少的另一家電視台負責製作，對不少人而言劇集看上去更沒勁，所以最終《世紀之戰》在大眾心目中的評價不佳，也斷言連韋家輝也沒法超越過去的自己。其實對於韋家輝而言，他大可以依靠名聲來拍一些大家都賣帳的東西繼續賺錢便好，何必要冒險去嘗試顛覆一切呢？願意嘗

試和尋找新方向是做人、特別是創作人的應有態度，哪怕
是不如人意也總算是嘗試過，比原地踏步的好。而且多年
後當有電視台再次重播的時候，我嘗試把它當作獨立的劇
集來看，其實也是佳作。願意走出固有框架所需要的勇氣，
肯定比批評別人的創作不似預期來得更強。

人生最後一段路
能這樣走就無憾了！
《仇老爺爺》

文：破風

　　人生充滿意外，意外到連自己什麼時候離世和怎樣離世都難以預料。所以到底以什麼方式渡過人生最後一段路是最圓滿的呢？或許每一個人都有不同的答案，可惜最終能夠將之實現的恐怕只是鳳毛麟角。如果能像《仇老爺爺》的主角仇海凡那樣歡渡餘生，或許是相當圓滿的結局。

　　一生不羈放縱愛自由的仇海凡，在某天突然闖進幾乎從沒見過的孫子仇樂秋的家，且不理孫子願意與否，強行要搬到仇樂秋的家共住。兩個年齡相距數十年又幾乎沒有交集的人住在一起當然出現很多磨擦，孫子想盡辦法趕走爺爺，卻每次都反被爺爺玩弄在股掌之中。後來仇海凡成為網路影片紅人，他強迫本來是跑龍套演員的孫子一起參與影片拍攝，卻把孫子也帶成網路紅人。過了一段日子後，仇海凡愈來愈頻繁地離家北上遊玩，孫子無意中發現爺爺原來是末期癌症病人，於是他決定答允爺爺的要求，一起到帛琉參與母親跟繼父的婚禮，並順道與爺爺到當地尋找爺爺經常嚷著想尋找的「真愛」。結果仇氏爺孫不堪母親和繼父的冷待一起憤而離場，回到飯店後，仇海凡跟孫子表示已經找到真愛，所以是時候回家了。回到香港後，仇海凡的身體狀態急劇轉差，最終不治離世，在孫子的安排下走完人生最後一段路。

　　《仇老爺爺》以對白提及過仇海凡年青時的私生活相當糜爛，後來甚至一走了之，令老婆和兒子都跟他老死不相往來，他也沒有流露半點遺憾。也許是人生在年少的時候覺得世界多姿多采，就算至親也可能不是需要特別值得珍惜。不過到了老來無依的時候，或許才更懂得親情的可貴，更想把握最後的機會去享受一下家庭溫暖吧。所以對於像仇海凡這樣的人能夠在人生最後的日子還能抓住天倫之樂的尾巴，縱然是相當短暫，而且當中大多數時候是為身邊的人帶來困擾，也肯定是賺很大吧。

在香港
要拍攝認真的專業劇
真的很難嗎？
《導火新聞線》

文：破風

　　這個世界是由平凡人所組成，所謂平凡就是大部分人的水平都是差不多，既然有平凡便有不平凡，做到平凡人做不到的事就是不平凡人，平凡人自然會把不平凡人當作英雄。為了滿足英雄崇拜，因此不少以警察和醫生等拯救他人甚至拯救世界的專業劇種總是很受歡迎。不過在港劇和香港電影當中，絕大部分的作品都是「掛羊頭賣狗肉」，所謂「專業」只是背景而已，就算看完整部劇集或電影也不會對相關行業有深入和正確的認識，曾經成為話題之作的《導火新聞線》遺憾地也不例外。

　　《導火新聞線》是以一份免費報紙的編輯部所發生的故事而組成的劇集，故事內容可說是非常豐富，包括富豪爭產、黑警冤獄案、議會競選黑幕、黑心樓房建築案等。由於本劇劇本在處理上述題材時的深度比一般香港影視作品為高，所以引起不少觀眾讚好。這當然也是可取之處，不過也免不了傾向「大團圓結局」的陋習。本劇的主角們採訪的這些案件，雖然有部分案件也出現傷亡，不過總是能夠有圓滿解決的結局。光是這一點便很不現實，因為這世上就是有不少事件最終因為不同的緣故變為懸案，世界才充滿遺憾吧。

　　《導火新聞線》另一個「離地」的地方便是竟然有記者為了採訪而喪命！當然在這世界上有不少記者是因工殉職，不過相信當中沒有幾個人是為了「新聞」而自願犧牲吧。尤其是香港人是世界上其中一個最懂得計算的族類，怎麼可能為了不放棄揭露真相而不惜犧牲自己的性命呢？這當然是因為劇組希望挑動觀眾的情感，以及加強記者行業的可敬之處，但是這也誇張得太脫離現實了吧，尤其是好像我這種曾經擔任過媒體行業的觀眾來說，恐怕看到這

裡只能以翻白眼作回應，還沒說香港社會，尤其是媒體行業人士根本對記者沒有太多尊重，光是薪酬待遇和工作量完全不成正比已經足夠證明這一點。

　　所以很可惜地說，在香港要找到一部認真又確切描述專業，當中又不乏娛樂性的片集，確實很難。

安於其位很重要
——《娛樂插班生》

文：破風

早前某香港強勢電視台為了爭取宣傳效果，所以「邀請」了競爭對手電視台的標誌性偶像藝人「一起」參與宣傳活動，不過這其實是以自家的藝人「扮演」對手旗下的藝人。由於表達手法涉嫌醜化對方，所以事件令該強勢電視台飽受外界抨擊。其實「扮演」甚至「惡搞」名人的劇作一直都有，反應好壞視乎能否拿捏好分寸，強勢電視台在 1990 年代出品的《娛樂插班生》便是能夠安於其位，所以反應相當好。

《娛樂插班生》的劇情很簡單，就是主角本來只是陪同愛發明星夢的朋友進入演藝圈，自己對演藝圈沒有太多興趣，只是後來誤打誤撞之下也進入演藝圈，結果比朋友更紅，而在主角進入演藝圈和在演藝圈的發展過程中遇上不同的人，從而看到演藝圈的人生百態，也製造了不少搞笑題材。

在這部《娛樂插班生》當中，演員們悉心扮演好當年很紅或是很可以製造話題的人物，比如是當年以「鳳梨頭」配上「蒼蠅眼鏡」造型的王菲，在籌款節目表演吃炭和喝沸油的吳剛師傅，拍攝和行事作風非常任性的王家衛，以及競爭電視台的出位人物宮雪花，只要一出場便製造了不少笑果。

同一個電視台在 20 多年後再次拿競爭電視台的人物出來造文章，何以從前獲得不少掌聲，今天卻變為罵聲呢？這當然是跟該電視台的作品近年不斷退步，行事作風卻仍然相當小氣霸道，加上近年政治取態和製作方向都面向北方，以上種種本身已令不少人反感。最致命的還是以往的惡搞是點到即止，遭惡搞的藝人形象也是比較另類，所以

令觀眾容易有共鳴。只是今天所惡搞的藝人是形象正面而且非常受歡迎的藝人，惡搞的方向也是以醜化為主，這麼不知好歹當然沒有好結果。所以做人要懂得自己的位置，也是很重要的。

「賢君」在二十一世紀還能發光嗎？
——《九五至尊》

文：破風

　　古今中外都有不少以穿越時空為主題的劇集出現，部分劇集更是惡搞古代的偉人或知名君主穿越到現代。《九五至尊》便是以清雍正帝因為一次天文事故而穿越到二十一世紀的香港，繼而成為商界奇才的故事。

　　《九五至尊》的故事內容是雍正帝到了現代後，假借因意外身故的「深漂」民工李大蝦的身分，到香港一個地產集團工作，憑藉天才般的學習能力和智謀，不僅迅速克服學習英語和電腦等現代技能的問題，而且協助大老闆的三子和女兒受器重。可是雍正帝後來揭穿三子原來是心術不正之徒，令三子想盡辦法弄垮雍正帝及從大老闆手中奪取地產集團控制權，結果當然是雍正帝技高一籌將三子擊退。

　　雍正帝被中國史學家列為清代三大賢君之一，雖說史書是勝利者所寫，不過既然能夠把幅員遼闊、人口眾多加上內憂外患問題嚴重的清國管理得宜，就算是史書對其誇大其詞，個人才幹至少肯定不會差。不過是否能夠擁有只花了數月便學懂商用英語，並於與清代政壇完全不同的二十一世紀香港辦公室文化做到呼風喚雨，幾乎無所不能的能耐，似乎太過誇張了。

　　那麼如果是一個古代賢君來到現代社會，又可以擁有怎樣的成就呢？我想應該是企業部門主管的級別吧，畢竟要在現代社會生存所需的知識和技能比古代農業社會要大得多，就算是諸葛孔明再世，學懂這一切也需要時間吧，再怎樣聰明也已經落後他人太多，要追上就必須花時間，到趕上的時候也很可能已經時不我與。而且要管治一個國家，如果沒有賢臣輔助，任憑聖君如何能幹也必然無能為力，所以在沒有聖君光環，做任何事都必須依靠自己的情況之下，成就必然會大打折扣。

刻意復古卻不造作——
《難兄難弟之神探李奇》

文：破風

懷舊風潮通常在兩個環境之下特別流行，就是受眾的年紀愈來愈大，或是時局不理想的時候。在香港經歷主權移交，人心對未來滿懷不安之際，以懷舊為主題的電視喜劇《難兄難弟》大收旺場，似乎是天時、地利、人和結合之下的成果。由於這部劇集大受歡迎，還促成了一片六十年代懷舊風潮，所以在一年之後，劇組便以原班人馬製作了另一部懷舊劇集《難兄難弟之神探李奇》，效果比前作更佳。

我認為《難兄難弟之神探李奇》比前作更佳的原因，是劇組竟然切實地在 1998 年拍攝一部充滿 1968 年況味的劇集。相比於前作只是以粵語片巨星陳寶珠、蕭芳芳、呂奇和謝賢的發跡故事為藍本，從而寫成一部喜劇版「1960年代香港娛樂圈啟示錄」，《難兄難弟之神探李奇》卻是將一部粵語片拍出來，而且看起來不像是較年輕一輩戲謔的「粵語殘片」那麼土，反而是看起來相當有趣，到後來甚至是一個令人感動的「羅密歐和茱麗葉」式的愛情故事。

本劇是以香港粵語片的經典劇目《黑玫瑰》為藍本，講述李奇是一個誓必將女俠盜黑玫瑰緝拿的正直幹探，在追尋黑玫瑰下落期間與鄰房的女生程寶珠相戀，豈料程寶珠的母親竟然就是已經退隱的黑玫瑰，而且後來因為希望再次以非正常方法劫富濟貧，所以培育寶珠成為黑玫瑰的繼承人。當李奇得悉寶珠竟然便是黑玫瑰，便注定二人不能再一起。結果黑玫瑰隨寶珠的消聲匿跡而成為歷史。

本劇劇本在創意方面只屬一般，幸好演員的精彩演出令這部「古典」情節作品成為受九十年代觀眾接受和看得舒服過癮的劇集，就算是距離首播已經超過 25 年的今天再重看一次，也不會覺得老舊，反而是更令人懷緬昔日香港社會純樸的情懷。

活在當下，忘記過去
——《第二人生》

文：破風

人總是妄想希望回到過去改變過去，從而換掉自己目前面對的不完美生活。只是如果真的可以改變過去，誰能確定改變過後的未來一定比沒有改變之前來得更好？如果改變了之後的未來反而變得更糟，你還會願意嘗試改變過去嗎？幸好港劇《第二人生》提醒觀眾，改變過去倒不如改變現在。

《第二人生》的主角九折因為與妻子的關係漸行漸遠，亦與老父不睦至老死不相往來，同時亦悔恨當初沒有察覺好友事業不如意，在自殺不遂下一直昏迷。就在這個痛苦的狀況下，他卻擁有三次可以回到過去的機會。於是他利用了兩次機會改變了本來是他人生轉捩點的事，豈料返回「現在」的時空後，卻發現改變後的世界比沒有改變之前更糟，比如是老父從本來的孤獨住在「劏房」變為露宿街頭，再變為患上腦退化症；妻子則由關係惡劣變為從來沒有結婚，而且生活比沒有改變前好很多，相比起主角九折的生活情況甚至更好。看到這樣的改變，如果你是九折的話，還希望可以回到從前嗎？

當然並不是所有改變都是不好的，比如是九折回到過去成功間接阻止了好友自殺，回到「現在」後，好友也沒有再昏迷，重獲自己的人生。而且本來九折與昔日好友們的友情已經不再，也因為拯救好友成功而重新建立，並重拾往日一起組團的熱情。「改變」過去固然是關鍵，不過能夠重拾友情和夢想，是九折在「現在」的時空付出而得到的結果。而且劇集結局也是老掉牙的大團圓，九折最終也跟妻子「復合」，也是依靠他自己的努力才能再次打動妻子，令應該在一起的人始終還是能在一起。

所以既然無法改變過去，而且就算能夠改變也不一定會更好，那倒不如全力改變現在來得更實際吧。

港劇中絕無僅有的
宏觀傑作
——《教束》

文：破風

香港雖然號稱國際金融中心及亞洲區有名的都會，不過由於地方狹小，大部分人都忙於為口奔馳，所以在文化產業作品的題材大多偏向較淺白的官能刺激，務求令觀眾在最短的時間內獲得視聽之娛，因此在創作上總是把故事簡化，只是交待了主角和他身邊的人物便可，或許是害怕寫得太多的話觀眾難以在一時三刻之間抓住故事要點，從而令觀眾失去耐心而棄劇吧。

所以《教束》在我心目中是一部相當厲害的港劇，因為這部劇做到跳出「主角群和他們身邊的人們」的框架，令觀眾看著這部劇集的時候也感受到好像自己也有份參與當中。這當然是要歸功於本劇的創作中含有雖沒有言及卻非常明顯的政治隱喻，首播時正值香港社會出現動盪也推動觀眾更投入於劇集當中。

《教束》的故事主要分為兩大部分，故事背景是一所中學，一群一向不被校方重視的平庸學生，在誤打誤撞之下拉雜成軍，組合成學生會競選內閣團隊，與校方一向非常重視的精英學生競選內閣爭奪當選學生會。平庸學生組成的競選內閣團隊跨過重重障礙，包括校長和老師們公然偏幫精英學生競選內閣團隊，最終驚險地勝選。

劇集後半部分則是校長與校方在漠視學生意見之下，擬強行將學校從接受任何背景學生就讀的政府津貼學校，轉變為只容納有錢人和精英才可就讀的學費直接資助學校。當選為學生會成員的平庸學生團隊一方面艱苦地游說學生加入要求校方重視學生意見，大部分學生卻無動於衷，另一方面則要面對校方不忿他們勝選，從而增設如「評議會」等機關削減學生會的權力，務求要學生會無法如常運

作。最終平庸學生團隊在「轉制之戰」暫時取勝，可是也只是暫時而已，因為縱然校長因此下台，校方仍然希望日後以其他形式「卷土重來」……

雖然本劇只是講述一所中學內的政治風波，不過對於當下的香港人來說代入感實在太強，所以自然引起不少討論。而本劇成功之處便是在表達政治隱喻和故事表達的趣味度拿捏得非常好，也因此獲得很大的回響，是不可多得的佳作。

有起有跌才是精彩人生
——《男排女將》

文：破風

　　香港影視作品之中以運動為主題的作品不算很多，主要是因為香港本身就是一個對運動熱情沒那麼多的地方，不參與運動的人比參與的人要多，所以對沒那麼熟悉，同時又不是所有人都有興趣的題材避之則吉。就算是以運動作題材，故事大綱不外乎販賣青春和正面，再者就是「掛羊頭賣狗肉」，借運動為名實際上就是演愛情劇。

　　電視劇《男排女將》也離不開這個範圍，只是這部劇跟其他一味推銷正面陽光訊息的影視作品不同之處，在於一般的勵志運動劇集都是主角群從弱者階段奮鬥成長，經過一段時間努力之後終於修成正果，最終大團圓結局。《男排女將》講述一群被甲一級聯賽排球隊翔鷹的預備隊放棄後沒球可打的年青人，因為希望延續排球夢而請求已退役的香港隊女將擔任教練和協助組織一支名為力圖的新球隊，希望從丙級聯賽一直向上，務求升上甲一級聯賽打敗曾經放棄自己的球隊。可是第一場比賽便因為自視過高而輸球，力圖隊員本來打算就此解散，幸好教練勸導之下才願意繼續下去，經過一年的準備之後，力圖終於擊敗強敵取得升級資格。力圖升級後卻遇上有主力球員被挖走，幸好後來克服後得以一路向上，從乙級聯賽升上甲二級聯賽，剛好翔鷹隊降級到甲二級聯賽，所以力圖得以提早跟翔鷹交手。力圖一度落後兩局，接近出局邊緣，後來努力連追三局反敗為勝，並終於完成升上甲一級聯賽的夢想。可是經過數年的努力獲得得來不易的甲一級聯賽席位後，力圖隊員卻因為開始投身社會工作，加上已經完成擊敗翔鷹的目標，所以不再對球隊用心，連比賽也可以因為到場人數不足而無法參賽。勉強拿到殿軍並獲得參與盃賽資格後，隊員卻因為不想再於繁忙生活中抽空參與而陸續退隊，力

圖無奈解散，教練也決定赴泰國完成職業球員夢想。還好當中有人沒有放棄，並以各種方式說服隊友們回來重新組隊，力圖才可以傳承下去。

每一次成功並非終點，反而是迎來挫折，然後跨過再踏上新的高峰，這才是真正的人生。《男排女將》能夠做到以低潮接續高潮，再以高潮克服低潮，令觀眾看起來更加感動，難怪在網路選舉中獲選為 2020 年「最佳劇情劇集」。

得不到的才是最好？
《二月廿九》

文：破風

　　俗語說「初戀是最刻骨銘心的」，對於不少人而言，初戀總是無限美，或許是因為已經逝去了，永遠不會回來了，所以才最令人難以忘記吧。人類就是這麼犯賤，縱然擁有了最好的，還是會想著得不到的是否才是更好？

　　港劇《二月廿九》的女主角 Yeesa 是 2 月 29 日出生的人，當她在某一個四年一度的生日晚上零時零分許願的時候，卻發現自己身處三年後，2020 年的北海道，期間突然出現兩個自己從不相識，卻聲稱是為了拯救自己的男人。正當 Yeesa 到達北海道接近 24 小時之際，卻發現自己在北海道遇上車禍喪生。這時 Yeesa 在強光的引導下返回香港，卻發現自己在北海道度過了一天，原來只是在香港渡過了一秒。而不久之後，Yeesa 卻陸續遇上在北海道拯救自己的男人，那兩個男人卻說不認識她。其中一個男人余家聰是一個想法古怪的人，為了印證 Yeesa 的遭遇是真的，所以在這三年間與 Yeesa 尋覓真相和試圖改變歷史，後來卻愛上了 Yeesa。另一個男人 Ryan 則不相信 Yeesa 的未來之說，不過後來也因為愛上了她而慢慢地選擇相信，並特地為此拜師成為日本料理廚師，先到北海道保護 Yeesa。後來歷史改寫了，Yeesa 最終得保性命，換來的卻是最珍貴的東西卻因為改變而永遠失去了。

　　在「拯救 Yeesa」行動的三年間，余家聰數次不動聲色的獨自到北海道為 Yeesa 的事奔波，Ryan 則以所有可以做的行動向 Yeesa 證明自己對她的誠意，在觀眾看來簡直就像成為了 Yeesa 的「兵」（台灣叫「工具人」）。結果 Ryan 成為 Yeesa 的男朋友，不過似乎是神祕的余家聰進入了 Yeesa 的內心。而且當余家聰在 2020 年 2 月 28 日晚上的北海道奮不顧身的阻止 Yeesa 遇上車禍，及後 Yeesa 醒過來的時

候，世界變成余家聰已經成為另一個身分，一個對 Yeesa 完全不認識的人，這時 Yeesa 才明白失去余家聰對自己來說是多麼難受，所以得不到的似乎才是最刻骨銘心的。

為愛情
可以去得有多盡？
《My 盛 Lady》

文：破風

香港「棟篤笑」（脫口秀）殿堂級人物黃子華近年甚少參與影視工作，最近一次參與電視劇演出已經是 2013 年的《My 盛 Lady》。擅於在自家製作的電視劇道盡人生百態的他，在這部電視劇集拿不同類型的「剩女」做文章，其中一個單元是窮小子意圖在有錢人手上奪回女神的故事。

單元故事的男主角是一名不學無術只顧玩樂，接近 30 歲還是只靠打零工過活的人。本來他與青梅竹馬卻戀人未滿的女主角過著互相扶持的生活，不過他知道早晚都要跟女主角分開，因為女主角的家人一直希望她嫁個有錢人，思想單純沒有想法的她也無所謂的遵循家人的意願去行。某一天，垂涎女主角美色的有錢人終於出現，面對幾乎毫無還擊餘地的強敵，一直都是一事無成的男主角第一時間選擇放棄。這時黃子華飾演愛情專家港男便出手，卻是故意讓男主角看到自己有多不濟，有多麼像一堆爛泥。男主角不甘心受辱，更不甘心女主角就此失去，於是決定用盡一切正當方法賺錢，無論工作多危險和工作時間多長都扛下去。雖然賺到的錢都不能跟有錢人的一頓平常消費相比，不過能夠打動女主角自己做決定，就已經足夠了。

人總是失去了才懂得珍惜，誠然這個單元故事的男主角是幸福的，至少他的努力沒有白費，當然劇情確實是有點脫離現實，至少一個多年來好吃懶做的人無論如何開竅，也很難一下子變得為了留住心愛的人而連續數天不眠不休，就算真的做到，又可以維持多久？他能夠成功留住心愛的人，說到底都是因為心愛的人願意留下，若非如此，恐怕男主角再做更多都沒用。所以如果要為愛情去得盡的話，倒不如從一開始便去盡，總比難以挽回甚至無法挽回的時候才去徒勞為強。

國家圖書館出版品預行編目資料

我們迷上港劇 / 列當度、嘉安、許思庭、破風　合著
—初版—
臺中市：天空數位圖書　2022.04
面：14.8*21 公分
ISBN：978-986-5575-95-3（平裝）
989.2　　　　　　　　　　　　111005479
1.CST：電視劇　2.CST：香港特別行政區

書　　　　名：我們迷上港劇
發　行　人：蔡輝振
出　版　者：天空數位圖書有限公司
作　　　者：列當度、嘉安、許思庭、破風
編　　　審：亦臻有限公司
製作公司：平常心有限公司
美工設計：設計組
版面編輯：採編組
出版日期：2022 年 4 月（初版）
銀行名稱：合作金庫銀行南台中分行
銀行帳戶：天空數位圖書有限公司
銀行帳號：006—1070717811498
郵政帳戶：天空數位圖書有限公司
劃撥帳號：22670142
定　　　價：新台幣 340 元整
電子書發明專利第 I 306564 號
※如有缺頁、破損等請寄回更換

服務項目：個人著作、學位論文、學報期刊等出版印刷及DVD製作
影片拍攝、網站建置與代管、系統資料庫設計、個人企業形象包裝與行銷
影音教學與技能檢定系統建置、多媒體設計、電子書製作及客製化等
TEL　　：(04)22623893
FAX　　：(04)22623863　　　　MOB：0900602919
E-mail：familysky@familysky.com.tw
Https ://www.familysky.com.tw/
地　　址：台中市南區忠明南路 787 號 30 樓國王大樓
No.787-30, Zhongming S. Rd., South District, Taichung City 402, Taiwan (R.O.C.)